존 러스킨
라파엘 전파

John Ruskin, *Pre-Raphaelitism,* New-York: John Wiley, 1851.

시민 교양 신서 07

존 러스킨
라파엘 전파

존 러스킨 지음
임현승 옮김

도서출판

좁쌀한알

차례

서문

8년 전, 『근대 화가론(The Modern Painters)』(1843) 1권의 말미에 영국의 청년 예술가들을 향한 조언을 조심스레 던져 보았다.

"청년들은 일심해 자연의 곁으로 다가가야 한다. 또한 어떠한 잡념에도 사로잡히지 아니하며 오직 자연의 숨은 의미를 직관함에 있어 무엇이 최선의 방법인지에 대한 일념만 품은 채 열과 성을 다해 자연과 걸음을 맞추어야 한다. 그 어떠한 것도 거부하거나 선별하지 아니하고, 경멸하지 아니하며."

나쁘냐 좋으냐는 차치하고, 이는 따르고자 하는 이에게 끝없는 고투와 굴욕을 수반토록 하는 조언이며 거절당하기 일쑤인 조언이다.

그럼에도 내 조언을 조목조목 가리지 않고 따르고 실천

했던 일련의 인물들이 있었다. 끝내는 언론으로부터 일찍이 기고된 적이 없던 천박한 독설로 가득한 혹평의 고배를 받아 들어야 했지만 말이다. 그들의 작품과 관련해 오르내리는 명백히 그릇된 주장들을 정면 반박하는 일과 모자란 면이 있다 한들 그들의 작품이 지니고 있는 진가, 논란의 여지 너머에 가린 일말의 진가를 바로 드러내 보이는 일이야말로 내가 그들에게 지는 책임일 것이다.

덴마크 힐에서

1851년 8월

위대한 일은 어떻게 이루어지는가?

하느님께서 그 어떠한 인간도 이 땅을 불로(不勞)의 몸으로 빌붙어 살지 않도록 뜻하시었음이 여실히 밝혀질 것이지만 또한 만인으로 하여금 생업 가운데 행복을 누리도록 뜻하시었다는 점이 나에게는 그 못지않게 자명하게 다가온다. 성경에 이르기를 "얼굴에 땀을 흘려야"[1] 빵을 먹으라 했거니와, 말씀 어디에도 "너희 가슴이 무너지는 가운데" 빵을 먹으라고 이르지는 아니했다.

이에 자기에게 주어진 몫조차 채 해 내지 못하는 마당에 애당초 신경조차 쓰지 않아야 했을 문제들까지 다 헤집어 온갖 말썽의 기미를 찾아 저지르는 한량이야말로 만고의 원흉이라는 사실을 알게 되는 만큼, 또 다른 한편에

1 창세기 3장 19절.

선 과로와 불행에 시달리는 사람들마저 끝내는 노동 자체에 대한 비관적인 견해를 스스로에게 주입하게 되어 버린다는 점, 나아가 이를 타인에게 강요하기까지 이르게 된다는 점에서는 고통의 원인으로써 적잖은 기여를 하게 된다는 실상을 깨닫게 된다.

행여 그렇지 않다고 한들 이들이 불행의 가운데 실존한다는 사실 그 자체가 이미 하늘이 내린 계율을 그르치는 처사이며, 자신의 삶의 방식에 내재하는 우매함이나 죄악 따위의 한 징후에 다름이 아니다. 그렇기에 사람들이 자신의 생업 가운데 행복을 누리고자 한다면 다음 세 가지를 필요로 한다. 즉 적성에 맞을 것. 과하게 하지 아니할 것. 행하는 가운데 성취한다는 지각이 움틀 것. 흡사 다른 이들의 간증을 빌려 자신의 성실을 입증하려는 의구심으로 점철된 지각이 아닌, 세상이 무어라 이르고 여길지라도 자신은 몹시도 많은 과업을 과실이 만연하도록 이루어 냈다는 확고한 지각, 아니 보다 분명히 말하자면 확고한 '지식'이 움틀 것. 따라서 인간이 행복을 누리고자 한다면 자신이 하는 일의 적임자가 되어야 하는 것뿐 아니라 그 일이란 것을 고르게 가늠하는 안목이 있어야 한다.

그러자면 우선으로 실천해야 할 것은 자기 적성에 맞

는 일이 무엇인지 (불행히도 부모나 스승으로부터 가르침을 받지 못했다면) 스스로 찾는 일이다. 자존심을 따라 흘러가지만 아니한다면, 이 같은 탐구의 여정이란 자신이 애호하는 것들을 따라 나아간다. 사람들의 생각은 다음 같은 식으로 흐른다. "나는 ㈜○○사의 관리본부장으로는 썩 맞지 않은 듯싶군. 아무리 보아도 재무장관이 되기에 적격이란 말이지." 그러나 사람들은 오히려 이와는 반대의 생각, 즉 다음 같은 추론에 이름이 더욱 마땅할 것이다. "나는 ㈜○○사의 관리본부장으로는 썩 맞지 않는 듯싶군. 그래도 영세로 채소를 파는 사업으로는 혹시 뭐라도 해 내지 않을까. 좋은 완두콩을 감별해 내는 안목 하나는 왕년에 괜찮았고."

이는 달리 말하면 고개를 더 치켜세우려 들기보다는 바닥에 닿을 때까지 더 굽히고 보자는 것이다. 일단 기반을 잘 잡아 놓기만 해도, 무엇이든 하는 족족 재앙에 가까운 참패만 거듭하며 주변에 온갖 민폐를 끼치고 다니는 일 없이, 무엇을 하든 차곡차곡 안정적으로 쌓아 나갈 수 있을 것이다. 하지만 오늘날에는 이와 같은 겸손을 지키기가 여간 수고로운 일이 아닐 수 없게 되어 버렸는데, 이는 변변찮은 일자리에 몸을 담고 있는 이들이 겪어야 하는 모

욕적인 처사가 바로 그 원인이다.

　한때 사회 속 계급과 계급 간의 단절을 존속케 했던 육중한 빗장들이 철폐되었다는 바로 이 사실로 말미암아 하위 계층에 속한 채로 살아간다는 것이 어리석은 이들(대부분의 사람들) 눈에는 과거 어떤 시절과 비교해도 열 배는 족히 수치스러운 일로 여겨지게 되었다.

　장인의 자손으로 나고 자란 사람이 귀족의 자손으로 나고 자란 사람과는 종 자체가 완전히 다른 동물인 양 여겨지던 시절에는, 그렇게 종 자체가 전혀 다른 존재로서 삶을 영위해야 했던 장인의 자손이 느꼈을 거북함 혹은 수치심이라는 것의 정도가 흡사 얼룩말이 되려고 들지 않고 보통의 말로 살아가는 말 따위가 느낄 법한 수치심과 일말의 차이도 없었으리라는 것이다. 그러나 오늘날에는 누구든 돈을 벌고 출세만 한다면 한때 자신보다 까마득히 높은 지위에 있던 인물들과도 체면을 구기지 않고 어깨를 나란히 할 수 있게 됨으로써, 이 만족을 모르는 인간 본연의 심보가 지위의 고저를 막론하고 일찍이 들어 본 일이 없을 정도로 널리 확산되어 버렸을 뿐 아니라, 자신의 타고난 신분에 안착해 살아가는 것이 이루 말할 수 없이 수치스러운 일이 되어 버리면서 모두들 '신사'가 되기 위한

발버둥을 자신의 본분인 양 여긴다.

 자선으로 교육 사업을 영위하는 공공 단체의 운영에 어떤 식으로든 기여를 하는 인물이라면 이와 같은 분위기가 얼마나 만연하게 되었는지를 잘 알고 있을 것이다. 여섯, 또는 여덟 명에 이르는 자식들 모두가 대학에 진학하기를 바라는 것은 물론 휴가철에는 유럽 대륙 순회 여행도 떠나고 싶다는 어머니들, 그리고 이와 같이 이룰 수 없는 욕망들이 난무하는 것은 사회가 무언가 근본부터 잘못되었기 때문이라고 생각하는 이들로부터 하루라도 편지를 받지 않고 넘어 가는 날이 없으니 말이다. 이런 유의 편지들을 크게 열 개로 추렸을 때, 개중 아홉은 가족들을 이런저런 단계를 밟아 가는 "삶의 궤도"에 무사히 안착시키고자 함을 핑계로 자신의 욕망을 끈질기게 우겨대는 편지 따위가 차지할 것이다. 이런 간청 어린 편지 속에는 진심으로 자기 자녀들의 무사무탈, 자기 수양 또는 선량함을 바라는 마음 따위는 전무하며, 혹시라도 어여쁜 자녀들이 마치 한 줌의 두꺼비집마냥 덧없는 이 세상에서 무려 한두 층이나 더 낮은 헌집에서 머무르게 되는 끔찍하기 짝 없는 참사가 벌어질 수도 있다는 두려움, 즉 발버둥치고 불안에 떨고 심지어 수명을 깎는 일이 있더라도 그 어떠한

비용을 들여서라도 반드시 피해야 하는 대참사, 이루 말로 다 할 수 없으리만치 가련하기 짝이 없는 대참사에 대한 발작에 가까운 공포만 있을 뿐이다.

나는 이 문제에 대한 대중 인식의 변화 외의 그 어떠한 것도 나라의 공익을 이룩하는 데 더 심대한 기여가 가능하리라 믿지 않으며, 이 변화라는 것은 어쩌면 우리 사회 가장 범속한 밥벌이 가운데 어디로든 신념을 가지고 진출해 종국에는 명예로운 일자리로 거듭나도록 해줄 소수의 사람들, 반드시 '신사'로서의 품격을 갖추었을 소수의 어진 인물들로 말미암아 도래할 수도 있으리라 믿는다. 일생의 상당 부분을 매일같이 육체노동이나 계산대 너머 고객을 접대하는 일에 저당 잡힌 와중에도 끝내 기품을 잃지 않을 수 있다는 사실을, (최적의 표현을 빌리면) '신사'로 남을 수 있다는 사실을 기어이 증거 해 냄으로써 말이다. 공손함, 진중함, 타인의 아픔을 연민하는 마음, 용기, 진실성, 충심, 그 외 신사의 성품을 이루는 여느 미덕을 구하고 갈하는 곳이라면, 그곳이 설령 계산대 너머든 다른 어떤 곳이든, 이러한 가치들이 만연하지 말아야 할 이유가 추호도 없지 않은가.

그렇다면 한 번 생활 방식과 생업 양식이 모두 심사에

숙고를 거쳐 고르게 선별되었다고 가정해 보자. 그다음으로 요구되는 것은 그렇게 선별을 거친 일을 행하는 가운데 과로를 하지 않는 것이다. 나는 우리 사회와 상업의 체제에 내재하는 온갖 오류, 우리 모두를 과로로 밀어 넣고 겨우 숨만 붙어 살도록 강제하는 이 현실에서 여실히 드러나는 (혹 드러난 것 그 이상일지는 확신할 수 없지만) 다양한 오류에 관해 무엇이든 딱히 이곳을 빌려 이야기하지는 않을 것이다. 또한 작은 것에도 만족할 줄 아는 능력이야말로 행복을 얻는 데 둘도 없이 중요한 덕목임에도 많은 이에게 이 면이 결핍되어 있다는 점, 그리고 바로 이 점이야말로 그런 치들을 고된 노역에 뛰어들도록 종용하는 원인, 더군다나 아주 '생산적인' 원인으로 작용한다는 사실에 관해서도 물론 마찬가지다.

나는 다만 단 하나의 특별한 원인에 대해 한두 마디 말을 하고자 한다. 위대하거나 남다른 솜씨의 일들을 행하고자 갈망하는 야심과, 그 과업을 지대한 수고를 통해 도모하리라는 희망, 사람들을 과로로 떠미는 것은 물론 행하는 모든 노력이 도리어 자신의 안녕을 해치는 지경에까지 이르도록 하는, 파괴적인 것은 물론 헛되기까지 한 희망 말이다. 나는 이를 헛된 희망이라 분명히 하고자 하는

것이며, 독자들은 이런 내 주장에 확신을 가져도 좋다. 이는 인류 전체의 최대 이익에 몹시 중요한 진리다.

지성이 낳은 그 어떤 위대한 것도 결코 위대한 '수고'에 의해 이루어진 적은 없다. 다만 위대한 인간에 의해 일말의 수고도 없이 해치워질 따름이다. 오늘날의 우리들에게 이보다 이해가 결핍된 문제, 이보다 깊은 이해가 요구되는 문제는 없을 것이다. 이제 나는 이 문제를 더 명쾌히 하고 더욱 충분히 설명해 볼 것이다.

앞서 **지성이 낳은** 위대한 과업이라 말문을 열었던 까닭은 내 주장이 도덕의 영역까지 아우르고자 한 것이 아니기 때문이다. 한편 우리 삶이 마지막 그날까지 극심한 도덕적 분투 가운데 실존하도록 이루어졌다고 해도 덩달아 물리적 혹은 지적인 영역마저 극심한 분투 가운데 실존하도록 이루어져 있다고 보지는 않는다. 영혼의 본분이야말로, 거악에 맞선 위대한 분투야말로, 즉 천국을 무력으로 침노[2]해 내는 과업이야말로 우리가 온 힘을 바쳐 마땅한 일일 것이다. 반면 몸과 머리의 일이라는 것은 침착하게, 비교적 애쓰는 일 없이 이루어짐이 마땅하다.

2 마태복음 11장 12절.

팔다리가 되었든 뇌가 되었든 우리의 신체는 가해질 수 있는 최대한의 긴장을 거뜬히 버티도록 이루어져 있지는 않으며, 이런 식으로는 몸과 머리를 빌려 양적으로 가장 풍성한 결과를 낳을 수 없다. 몸과 머리는 평온과 절제를 통해 온전히 가누어지며, 따라서 결코 분노에 찬 마음으로 다루어지지 않아야 한다. 우리 삶이란 일출에서 일몰까지 쟁기를 따라 소를 몰도록 이루어져 있으나 황혼의 가운데 경주마를 끌도록 이루어져 있는 것은 아닐 것이다. 이런 식으로는 과실을 맺기는커녕 마음의 병만 싹틔우는 결과를 얻을 것이다.

위대한 일이란, 이왕 되리라 치면 의외로 손쉽게 이루어질 수 있으며, 이와 같은 실천을 필요로 하는 때에 이를 해낼 수 있는 이는 아마도 이 세상 오직 단 한 사람일 것이며, 그 인물은 이를 일말의 곤란도 없이(즉 소인배들이 사소한 일을 도모하는 데 따르는 곤란의 정도보다 더한 것도 없이) 아니 어쩌면 그보다 적은 곤란만 안고서 이를 해낼 수 있으리라는 이 심대한 진리와 법칙이 단 한 번만이라도 진실하고 겸허한 이해를 거쳤더라면, 수없이 많은 이가 얼마나 수많은 상처를 모면할 수 있었을까.

그럼에도 과연 어떤 진실이 제 민낯을 훤히 드러낸 채

인간으로 말미암은 뭇 현상들의 수면 위를 부유하고 있는가? 앞서 언급한 그 '손쉬움'의 증거들이 현존하는 가장 위대한 작품들 모두의 면전에 아로새겨져 있지 않는가. 이 모든 작품이 우리를 향해 "엄청난 **수고**가 깃들었다"가 아닌 "엄청난 **힘**이 깃들었다"고 이리도 간명하게 웅변하고 있지 않은가? 이 일체의 위대한 것으로부터 우리가 바로 알아보아야 할 것은 필사의 탈진이 아닌 신성의 힘이라는 것이다. 오늘날 우리는 바로 이 점을 자각조차 하지 못하는 것이며, 오히려 철봉이나 땀방울 따위를 빌려 위대한 일들을 도모할 수 있으리라 착각하기에 이르렀다. 딱하다! 살을 몇 파운드 빼려는 것이 아니고서야, 우리는 그 어떠한 일도 이런 식으로 해치우지 않아야 할 것이다.

그럼에도 내 말을 오해하거나 이 심대한 진리가 '천재가 있다면 노력은 필요 없다' 같은, 청년들이 거들먹거리기 좋아하는 신조 따위와 궤를 같이한다고 짐작하지는 않기를 바란다. 이는 천재는 작업을 착수함에 있어 범재와 달리 언제나 만반의 준비가 되어 있다는 사실에 기인하는 것이며, 천재는 또한 그러기에 작업을 하는 가운데 더욱 많은 유익함을 찾아내고 대개 자신의 타고난 신성함에 대한 자각이 아주 옅은 편이므로, 가진 모든 능력의 공적

을 스스로의 노력에 돌리거나 어떻게 해서 지금의 경지에 이르렀냐는 사람들의 질문에 이렇게 대답하기 십상이다. "제가 감히 무어라도 되는지 자신은 할 수 없습니다만, 순전히 노력만으로 오늘의 제가 되었습니다." 이것이 바로 뉴턴의 사고방식이었으며, 자신의 천재성을 자연 과학에 헌신한 이들이 일반적으로 취하는 어법이 아닌가 싶다.

예술 분야에 속한 천재는 강한 자의식을 가짐이 마땅하지만, 어떤 분야에서든 천재란 자신의 역량을 쌓고 단련함에 있어 끊임이 없고 유효적절한 것은 물론 근사하고 성실한 노동을 통해, 또한 이 모든 것을 실천함에 있어 형언하기 어려울 정도의 웅대한 재능을 통해 두각을 드러낼 것이다. 따라서 자신이 천재성을 타고났느냐 아니냐의 문제는 그야말로 어느 누구도 알 바가 아니라는 것이다. 자신이 천재든 범재든 꾸준하게 작업에 임해야 할 것이며, 노력을 빌려 낳은 자연스럽고 작위적이지 않은 결과물이야말로 하느님께서 사람을 빌려 낳고자 뜻하신 것들, 자신이 이룰 수 있는 최선의 것들로 나날이 남을 것이다. 그 어떤 고뇌나 비통함도 우리로 하여금 더 나은 실천을 가능케 하지는 않을 것이며, 단지 큰 인물이라면 큰 결과를, 작은 인물이라면 작은 결과를 낳을 것이다. 다만, 평화로운

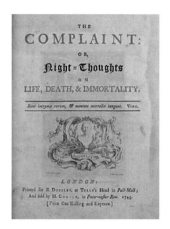

에드워드 영과 『탄식 혹은 밤의 상념』 표지

실천은 언제나 유익하고 바른 결과를, 부산스럽고 야심으로 가득한 실천은 언제고 그릇되고 헛되며 천박한 결과를 낳을 것이다.

그렇다면 세 번째로 요구되는 것은 앞서 말했듯이 자신의 업을 가늠하는 안목을 가져야 한다는 것인데, 자신의 업을 실천하는 방식에 있어 세상의 편견에 휘둘리지 않을 것은 물론 진취감을 적절히 고무시키는 마음과 승리에 대한 정직한 인식을 갖추어야 한다.

홀로 저어 내일의 가운데 그다지도 우뚝 선다는 것은,
어제의 날들이 미소를 머금고 뒤를 바라보는 이의 삶[3]

이것이 아니고서야 달리 어찌 도모할까. 정녕 이 같은 마음이야말로 우리에게 실한 자양분이자 조력자가 되어 준다는 점을 오늘날의 노동자들 가운데 절반가량은 인지조차 하지 않는다는 현실을 납득하기란 결코 어렵지 않다. 바깥 '행색'을 스스로가 만족할 만한 모습으로 아무리

3 시인 에드워드 영(1683~1765)의 『탄식 혹은 밤의 상념(The Complaint, or Night Thoughts)』 2권 354쪽에 수록된 시구를 응용한 것이다.

꾸며 본들, 막상 자신의 이런저런 '행실'이 진정으로 값어치가 있느냐에 대한 확신이 빈약하다는 사실은 그들이 서로에게 드러내는 열렬한 질투심만으로도 여실히 드러나 보인다. 자만은 사람을 치켜세울 수는 있을지언정 결코 버팀목이 되어 줄 수 없다. 또한 인간은 으레 자기만은 안심할 만한 근거들을 토대로 스스로에 대한 신뢰를 품고 있다고 억측할 여지가 있다는 점에서, 가시적인 곤란과 절망을 내재하고 있다. 내가 위의 세 원칙들을 일반화해 서술했던 까닭은 이들이 적용되지 않는 노동 분야가 전무하기 때문이다. 그런데 이런 원칙들에 대한 우리의 무지 혹은 태만이 이루 셀 수 없을 정도의 고통을 낳게 된 영역이 하나 있다. 나는 이를 각별히 언급하는 것을 시작으로, 지금부터 위 원칙들을 재고하는 데 힘을 다하고자 한다. "예술의 분야".

예술가의 역량

 예술계에 종사하는 이들은 자신의 전문을 선택함에 있어 보다 자유로운 것은 물론 스스로가 그 분야에 특별한 재능이 있다고 생각하는 경우가 대부분임에도 불구하고, 전체적으로 보았을 때 그들이 행복한 사람들이라고 하기는 어렵다. 그 까닭은 짐작건대 예술가들은 으레 꾸준하거나 점잖은 노동이 아닌 **남달리 영민한 솜씨를 빌려** 밥벌이를 하리라는 기대를 사람들로부터 받기도, 스스로가 품기도 하기 때문이며 또한 그렇기에 대부분의 경우 독창적으로 보이고자 갖은 애를 쓰다 끝내는 철저히 기만적 마음가짐과 행동거지에 파묻혀 살아가기에 이르기 때문이다.

 같은 정도를 기준으로, 이것은 다른 어떠한 직업이나 전문 분야에도 해당되지 않는다. 자신이 변호사라면, 주변의 인물들에 비해 기지가 뛰어나지 않고서야 이런 업종

23

에서는 좀처럼 출세하기가 어렵다는 짐작에 이르는 것이
야 당연할 수 있지만, 그렇다고 늘 어떻게 하면 자신의 기
지를 그럴싸하게 드러낼 수 있을까 궁리만 하며 허송세월
하지는 않을 것이다. 기지라는 것은 알아서 가누어지도록
내버려 두는 것이 마땅하다는 사실, 의뢰인들의 주된 요
구란 으레 법에 대한 탄탄한 지식 그리고 자신에게 위임
한 모든 사건의 사실 정황에 대한 정력적인 검증과 수집
에 있다는 사실은, 변호사라면 경력 초기부터 일반적으
로 알아차릴 것이다. 이 같은 업무야말로 변호사들이 보
수를 받아 마땅한 일이라는 것은 물론 건전하며 측량 가
능한 노동, 즉 시간 단위의 지급이 가능한 노동인 것이다.
타고나기를 번뜩이는 지각과 재빠른 기지를 가졌다면, 이
요소들이 적절한 때와 자리에서 나름의 역할을 다하게
될 것임은 물론이겠지만, 그렇다고 이런 요소들이 변호사
의 주된 역량이라고 여기지는 않을 것이며, 자신에게 이런
능력이 결여되었다고 한들 근면과 성실만으로도 자신의
업종에서의 성공이 가능하다는 희망을 여전히 품을 수도
있는 것이다.

　또한 목사같이 성직에 종사하는 경우 이들은 달변과 기
지를 과시하고자 하는 유혹에 시달리곤 하는데, 이 유혹

을 자신이 진심으로 부정할 수 있을지는 이들 중 아무도 모르지만 이것이 유혹이 **된다**는 것만은 이들 모두 **알고** 있다. 이들은 성직자에게 으레 요구되는 그 모든 요소가 영특함 정도에 지나지 않는다는 사실을 결코 짐작조차 하지 않거나, 짐짓 똑똑한 설교문이나 써 보고자 책상 앞에 가부좌를 트는 일 또한 결코 하지 않을 것이다. 하물며 이들 가운데 가장 우둔한 군상, 혹은 가장 허영에 사로잡힌 부류라도 허영심을 감추고자 베일을 씌우거나, 자신이 하는 일이란 유익한 목표가 있다는 양 우길 것이다. 이들이 청중을 향해 "혹시 방금 제 설교에서 남다른 기지가 느껴진다거나 제 말이 시적이라고 여기셨는지요?"라고 터놓고 물어보지는 않을 것이다. 성직자가 보수를 받는 까닭이 독창적인 언동 혹은 독창적이라는 평가 따위가 아닌 진리를 설교함에 있다는 사실, 그리고 혹 자신에게 기지나 달변 혹은 비범한 창의력이 있다면 제때에 드러나 제 쓸모를 다 하게 마련이거늘 이를 끊임없이 좇거나 뽐내고자 함은 따라서 마땅하지 않다는 사실을 이들도 머지않아 이해하게 될 것이다. 하물며 이런 자질을 타고나지 않았다 해도 여전히 쓸모 있는 목사가 될 수 있다.

이는 불행한 예술가에게는 해당하지 않는다. 어느 누구

도 예술가의 작품으로부터 일말의 정직함이나 유용함도 바라지 않지만, 동시에 누구든 예외 없이 예술가가 독창적이기를 바라 마지않는다. 비범한 창의력, 기민한 솜씨, 발명 능력, 상상력 등등 그야말로 모든 것이 예술가에게 요구된다. 단지 요구를 하는 자체만으로도 단숨에 얻을 수 있는 것만은 제외하고 말이다. 정직함과 건전한 작업, 이에 따르는 화가로서의 본래 역할, 즉 본령을 다하는 일을 제외하고 말이다. 본령이라니? 독자는 놀라서 글을 읽다 묻는다. 내 짐작에도 오직 소수의 화가들만이 자신의 본령이 무엇인지에 대한 생각이 일말이라도 있거나 이마저도 없으리라 여겨지거늘, 당연히 갸우뚱할 수밖에.

그럼에도 이를 찾아내기란 어려운 일이 아니다. 누군가가 스스로에게서 어떤 재능을 발견하고는 이윽고 화가가 되어야겠다고 결심하기에 이르렀다면, 짐작건대 그 재능이라 함은 치열한 관찰력 그리고 모방의 소질에 다름이 아닐 것이다. 인간이란 관찰하는 존재 그리고 모방하는 존재로서 창조되었으며, 인간 본유의 기능, 즉 본령이란 직접 보지 않고는 알 수 없는 것들을 지식의 형태로 자신의 동족들에게 전달해 주는 것에 있다. 이 본령이라는 것은 오랜 시간 종교의 영역에 묶여 있었다. 보이지 않는 것들

에 형상을 부여함으로써 신앙의 대상에는 실체감을, 그리고 경전의 대서사에는 사실성을 각각 대중의 심리에 각인시키는 역할을 했다. 옛날과 같은 본령은 오늘날에는 사멸했으며, 여태 그 어느 것도 이 자리를 대신하지 못하고 있다. 화가에게는 그 어떠한 직분도 어떠한 목표도 남지 않았다. 화가란 그저 자기 몽상의 그림자를 쫓음에 여념이 없는, 이 세상 여느 한량 따위에 지나지 않는다.

하지만 화가가 맞이해야 할 운명이 이것이었을 리는 없다. 돌연 나타나 도처에 퍼져 버렸던 자연주의, 자연의 산물들을 모방하려는 경향, 즉 인쇄술의 발명이 화가들의 기념비적인 성취들을 무용지물로 만들던 시기 유럽의 화가들 사이에 회자되기 시작된 이 경향은 결코 헛된 직감에서 비롯된 것이 아니었다. 여러 오해와 오용에 시달리긴 했으나 적절한 시기에 나타난 온갖 모멸, (예컨대 풍경화법에 관한 최신 학술 모임 가운데 이 운동 극초기의 성과물들만 소개하는 식의) 학대를 견뎌 내고 기어이 명맥을 유지할 수 있었다. 이 직감은 화가로서의 진정한 의무에 대한 자각을 종용했으며, 당시 유럽의 모든 화가를 흥분에 빠뜨리고 있었다. 모든 **역사적 관심의 대상 혹은 해당 시기에 존재했던 천연의 아름다움을 충실하게 재현해 내는 것**, 학문

의 진일보에 기여함과 동시에 밀려 오는 혁명적 전환 시대의 격랑에 휩쓸려 사라졌을 지나간 시대의 모든 기념비에 대한 충실한 기록을 보존하는 데 일조할지 모를 재현 말이다.

앞서 말했다시피 이 충동이란 그야말로 적절한 시기에 태동했다. 만약 유럽의 국가들이 자국의 화가들로 하여금 이 점을 일찍 알아차리고 따르도록 했더라면 그들이 지금에 이르러 얼마나 풍부하고 수준 있는 일반 상식을 함양한 나라들이 되었을지는 독자가 숙고해 보기 바란다. 이제 화가들이 각각 자신이 가장 즐겨 다루는 특정 화재를 골라 이를 정확하고 정밀하게 그려 낼 수 있도록 많은 훈련을 거친 후, 한쪽은 역사학자 그리고 나머지 한쪽은 박물학자로 두 거대한 군단을 이루어 갈라졌다고 가정해 보자. 먼저 역사학자의 무리에서 모든 건축물, 모든 도시, 모든 전쟁터, 일말이라도 역사적 관심을 끄는 모든 현장, 시대의 단면을 정밀하고 완벽하게, 절대적으로 충실하게 묘사했으며, 이어서 반대편의 동지들이 자신들이 가진 이런저런 역량에 따라 식물과 동물, 자연의 풍광, 지구상 모든 나라의 기상 현상을 충실하게 그려 냈다고 하자. 이제 오늘날의 박물관에는 200년 동안 전쟁이나 시간의 경과 혹

은 혁신의 과정에 의해 파괴되어 버린 모든 건축물에 대한 충실하고도 완벽한 기록이 보존되어 있다고 하자. 유럽의 모든 산맥 후미진 곳 하나하나까지 파악할 수 있도록, 바위들 하나하나까지 지질학자의 도표마저 무색하게 할 정도로 매우 정교하게 그렸다고 하자. 숲속의 모든 나무 하나하나 본연의 가장 고귀한 면모를 담도록, 들판 위의 모든 짐승 하나하나 야생의 면모가 잘 담기도록 그려 냈다고 하자. 이 모든 결과물이 오늘날 국립 미술관 곳곳에 이미 전시되어 있다고, 그리고 오늘날의 화가들이 이같은 작품을 더욱 만들어 내기 위해 그 같은 지식 수단이 서민들 손이 닿는 곳 더더욱 가까이 놓이도록 하기 위해 행복하고도 정성을 다하는 노동을 영위하고 있다고 가정해 보자. 그것이야말로 그들에게 "번뜩이는 연출" 따위로 위태롭게 밥벌이를 잇는 일 따위보다야 더욱 명예로운 삶이 아니겠는가?

그들은 아마 달리 생각할 것이다. 그들은 진실하게 산다는 것을 손쉬운 일, 그러므로 한심한 일이라 생각하는 경우가 대부분인데, 이는 살아가는 내내 그런 가르침만을 받아 왔기 때문이다. 하지만 그들을 그리 가르친 것이 누구든 이는 사실이 아니다. 세상의 여러 자연적 특징을 가

29

장 간단함은 물론 모쪼록 마땅하도록 담아내는 것이야말로 가장 힘든 일이며 가장 위대한 인물들의 가장 심대한 노고가 최고의 값어치를 가지는 과업인 것이다. 그러나 기억해야 할 것이다. 어떠한 인간도 가장 간단한 무언가 따위에 기꺼이 묶여 있지는 않을 것이다. 누구든 자신이 직접 선택한 영역에서 제 나름의 작업을 도모하려 들 것이며, 자기 입맛에 적당히 까다로운 작업을 찾지 못하는 것이 도리어 이상할 것이다. 변명이란 한 입을 빌려 두 입술을 각기 따로 놀릴 수 없는 것. 화가가 자연을 있는 그대로 나타내기를 그만둔다는 것은 으레 꺼려 하는 심보보다는 겁먹은 마음이 그 까닭인 경우가 대부분이라는 것을 화가라면 누구든 알기 마련이다.

이 주제를 천착하는 일은 모쪼록 독자들의 몫으로 남겨두겠다. 화가가 자기 노동의 결과물 속에서 자신의 사명을 바로 깨닫는 데서 따라오는 여러 이점, 화가 자신은 물론 민중 전체에 끼칠 이런저런 이익들을 독자들에게 소개하기에는 (하물며 단 일 할을 소개하기에도) 분량이 모자라기 때문이다. 먼저 화가 자신이 얼마나 폭넓은 발전을 이루게 될지 생각해 보라. 얼마나 큰 만족을 느낄지, 얼마나 정성을 다하게 될지, 온갖 엄밀하고 품위 있는 지식들로 얼마나

가득하게 될지, 시기심으로부터 얼마나 큰 자유를 누리게 될지를 말이다. 자신이 이룬 것의 가치를 절감하는 것과 동시에 창작이란 무한하며 그럼에도 공허하다는 사실을 말이다. 민중에게 돌아올 이익 또한 생각해 보라. 예술 그 자체가 측량조차 불가능할 정도의 크나큰 재미와 매력을 가지게 됨을, 모든 분야에 대한 쉽고도 즐거우며 완벽한 지식을 전달하는 매개가 됨을, 훨씬 더 많은 수의 사람이 생계 수단으로써 예술 활동에 건전하고도 유익하게 전념할 수도 있음을, 오늘날 비운 속에서 사라져 가는 헤아릴 수 없이 많은 둔재에게 유용한 방향을 제시할 수도 있음을.

이를 모두 유념하며 오늘날의 여느 전시들을 둘러보고, "소 그림" "바다 그림" "과일 그림" "가족 그림" 따위를 한번 눈여겨보라. 영원을 배수구에서 허우적거릴 갈색 빛의 소 떼들, 돌풍을 가르고 있을 새하얀 돛, 컵 받침대에 차려져 있을 레몬 조각들, 영원을 헤벌쭉거리고 있을 멍청한 얼굴들…. 이제 우리가 현재 어떤 존재인지, 또한 어떤 존재가 되었을 수도 있었는지를 한번 실감해 보라.

고고학의 한 분야를 예로 들어보자. 항아리, 야채, 술 취한 농부 따위나 그리는 일 대신, 만약 17~18세기의 가

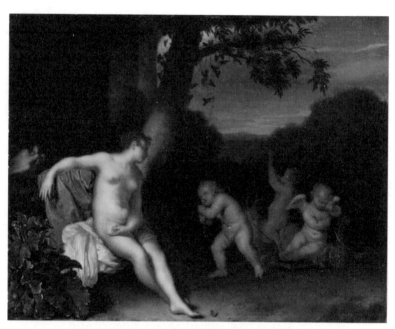

프란스 반 미리스, 〈비너스와 큐피드〉(1665)

장 정교한 기술을 자랑하는 화가들이 독일, 플랜더스, 프
랑스풍의 대성당과 고성 곳곳에 서려 있는 여러 종교적
인 조각 작품과 나라 특유의 조각 작품들을 선 하나하나
까지 있는 그대로 모방하는 작업에 투입되었더라면, 만
일 프랑스 혁명 혹은 그 후에 있었던 여타 혁명을 거치
며 파괴되었던 모든 건축물 또한 마찬가지로 헤리트 도우
(1613~1675) 혹은 F. 미리스 1세(1635~1681)가 큐피드가 새
겨진 부조를 그림에 담아낼 때와 같은 정교함으로 모든
부분을 그림에 담아내었더라면 우리가 오늘에 이르러 얼
마나 값진 유산들을 지니게 되었을지 이를 하나하나 고민
하는 일은 종교사에 취미를 가진 이들을 위해 친히 남겨
두자. 한번 돌아보라. 하물며 오늘날에도 고대의 부조들,
모두의 외면 속에 산산이 부서져 버린 여러 건물, 유럽 전
역에서 급격하게 사라져 가는 온갖 교회와 생활 속 건축
물 곳곳에 풍부한 유산이 여전히 남아 있다는 것을, 전설
이 가져다주는 흥미진진함과 오묘하고 신비한 표현으로
여전히 넘쳐난다는 것을, 만금으로도 살 수 없을 지나간
시대 속 선조들의 성정, 희로애락, 관습, 역사가 서려 있는
발자취로 가득한 유산이 여전히 잠들어 있다는 사실을
말이다. 한 번 잃게 되면 현존하는 모든 인간의 노동을 쏟

아부어본들 두 번 다시 돌릴 수 없을 유산 말이다.

이제 헤아릴 수 없이 많은 이가 저 모든 것을 충실히 담아내기에 (가장 일반적인 교육만으로도) 충분한 기술을 가지고도 밥벌이랍시고 그려 대는 것들이 하나같이 아카데미의 크로키 모델들을 본 딴 여성들이 발가벗고 춤을 추는 모습, 혹은 워더 가(街)의 고물상에나 굴러다닐 법한 갑옷을 차려입은 웬 기사도의 화신들, 끝도 없이 끼적여지는『질 블라스 이야기』『돈키호테』『웨이크필드의 목사』의 단골 장면들 또는 런던 출신의 새파란 머저리들이 스코틀랜드식 보닛을 머리에 이고 엽총을 이리저리 휘두르는 모습을 전면에 그려 넣은 산경 따위에 지나지 않는 이 현실을 보라. 무엇보다 먼저 형언조차 어려운 어리석음이 낳은 이런저런 산물들을 생각에 품은 채 링컨 대성당의 남쪽 입구로 향해 그곳에 있는 부서진 부조 앞에 바로 선 뒤, 행여 당신의 가슴 한쪽 어딘가에도 저 부조처럼 바스라질 듯한 무언가가 없는지 한번 돌아보라.

몹시 분개해 물어 볼 것이다. 정녕 상상하고 창의하는 능력이 자리할 곳, 은유의 힘 혹은 이상적인 아름다움을 향한 사랑이 자리할 곳이 더는 없어야 하는가. 그렇지 않다. 앞의 모든 가치가 오직 진실을 위해 봉사하며 진실의

조력을 얻을 때만 다다를 수 있는 곳, 가장 드높으며 가장 고귀한 경지가 있다. 이와 같은 가치들은 상상과 감성이 서려 있는 곳이라면 어디든 애쓰지 않아도 으레 발휘되지만, 그렇지 못한 경우 인위적인 개발을 꾀할 여력이 된다면 여느 예술 학교에서 제공하는 것과 같은 훈련 과정을 거치는 일 따위가 아마 도모할 수 있는 최선일 것이다. 오늘날 우리 교육의 무수한 부조리와 실패는 이처럼 상상력과 창의력을 충분히 상위에 두지 않는다는 점, 그리고 이 능력이란 것을 학습으로 **터득 가능한 것**으로 가정한다는 점에 대부분 기인한다. 내가 여태 서술한 모든 문장 곳곳에서 독자들은 위의 자질들과 궤를 함께하는 반열을 찾게 될 것이다. 가르침을 통해 도달하거나, 향상되거나 어떻게든 보완될 수 없으며, 다만 이런저런 방법으로 감추거나 억누를 수 있을 따름인 재능, 전적으로 하늘로부터 타고날 따름인 재능의 반열 말이다. 이 점을 면밀히 이해해 주길 바란다. 화폭을 가르는 시인이란 선율을 타는 시인과 일체의 다름도 없는 동포라는 점을, 또한 이 사실을 분명히 숙지함으로써 우리 교육 방식에 내재하는 거의 모든 오류를 타파해 낼 수 있다는 점을 말이다.

아직 우리 가운데 시인을 길러 내겠다는 생각을 품는

이가 있는가? 보편적인 조리법이나 배양법 따위든 뭐든 빌려 시인을 양산해 내려는 생각을 말이다. 가령 발달의 과정에서 앞서 말한 능력으로 거듭나리라 기대되는 자질을 아이에게서 보았다고 한들, 그를 다른 무엇도 아닌 시인으로 만들고 싶다는 가정 아래, 일체의 단조롭고 꾸준하며 합리적인 노력을 당장이라도 금지시켜야 마땅한 것인가? 그 앳되어 먹은 정신머리로부터 끊임없이 미숙한 작품들만 쳇바퀴 돌리듯 쥐어짜도록 강제하고, 선배 문인들의 작품에 대한 비평을 전제로 해야만 깨달을 수 있을 운문과 시화의 이런저런 법칙 따위를 그저 이것만 공부하라며 아이 앞에 들이미는 것이 마땅한가. 아이가 가진 재능이 무엇이었든 그런 취급을 받고서야 어찌 큰 성과를 기대나 할 수 있겠는가. 물론 온갖 거짓과 허영의 덫을 끊어 내고 분연히 나아가며 우리 세대에 굴하지 않고 나름의 기반을 구축해 나갈 정도로 몹시 위대하지 않고서야 말이다. 그러나 반대의 경우가 수천 수백만의 숫자에 육박하는 것이 현실인 가운데, 만약 앞의 예와 같이 현실을 능히 돌파해 내기에는 타고난 재능이 미약하다면, 그 교육이란 것이 완벽한 인간에 대한 부질없는 모방 외에 그 무엇을 낳을 수 있는가.

36

우리에게 지각이란 것이 있다면, 우리가 위대함 가운데 담아내고자 그다지도 욕망했던 열심의 첫 불꽃이자 첫 불길이 솟아오르리라 치면 누구라도 으레 했을 것처럼 진작 이런저런 재료가 실컷 퍼부어지는 저 청소년기 처음 번뜩이는 창작의 불꽃을 억누르고 통제 아래 두도록 함이 차라리 마땅한 방도가 아니겠는가. 지성 전체가 보편적인 자질로 거듭나도록 가르치고 모든 감성이 온정과 정직함으로 거듭나도록 가르친 후 나머지는 기꺼이 하늘의 뜻에 맡기는 것이 마땅하지 않겠는가. 우리가 길러 내고자 하는 인물이 다만 문장이 탁월한 시인에 다름이 아니라면, 우리가 가진 정도의 지각만으로도 충분할 것이다.

그러나 지각이 요구되는 것은 다름 아닌 화폭을 가르는 시인을 길러 내고자 함에 있을 것인데, 우리는 과연 어떤 방식으로 이 과업의 첫 매듭을 풀고자 하는가. 우리는 십중팔구 열다섯, 열여섯 나이의 청년들을 상대로 '본래 자연이란 결함으로 가득한 법이며, 이를 개선시키는 것이 바로 자네들이 할 일'이라고 이르는 것을 시작으로 '그런데 라파엘로는 결함이 없으며 완벽하고, 라파엘로를 더 많이 모작할수록 더욱 좋다'느니, 그렇게 라파엘로를 수없이 모방한 다음엔 이것저것 라파엘로의 양식 안에서 (그러면서

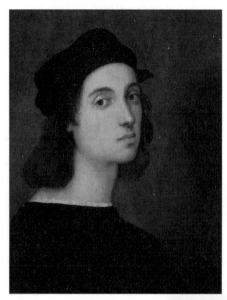

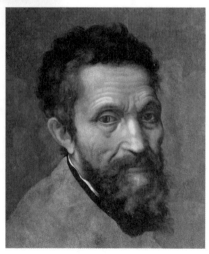

위: 라파엘로, 〈자화상〉(1506)
아래: 다니엘 다 볼테라, 〈미켈란젤로〉

도 고유의 방식으로) 담아내고자 노력해야 한다는 따위의 훈계를 한다.

다시 말해 청년들은 남달리 영민한 무언가를 지극히 독창적으로 이루어야 함과 동시에 이 남다른 무언가라는 것은 라파엘로 화풍의 규칙들을 철저히 따라야 한다는 것이다. 주 광원이 공간의 칠 분의 일을 차지할 것이며 같은 곳의 삼 분의 일은 음영(陰影)이 차지할 것, 그림 속에서 두 인물이 머리를 같은 방향으로 돌리고 있지 않을 것, 등장하는 모든 인물이 이상적인 아름다움의 극치를 뿜내고 있을 것이며 이 이상적인 아름다움이란 일부분 그리스풍의 윤곽의 코, 일부는 소수점 단위에서 묘사되는 입술과 턱 사이의 비율, 하물며 상당 부분은 열여섯 나이의 청년이 자연의 섭리를 충실히 따랐을 때 보인 발육의 정도에서 찾을 수 있다는 따위의 견해들을 예로 들 수 있다. 우리들은 이 같은 훈계를 왕립미술원의 강의, 언론의 비평, 대중의 호응, 무엇보다 두둑한 금화 등 다양한 경로를 통해 오늘날의 젊은이들에게 역설하고 있는 것이다. 그러고는 아무도 화가가 되려 하지 않는다며 갸우뚱거리는 우리 모습이란!

젊은 화가들의 새로운 도전

우리는 심지어 한술 더 뜬다. 지난 몇 년 동안 이와 같은 가르침의 실상에 대한 일말의 지각이 우리의 젊은 화가들 가운데 일부에서 나타났다. 이 지각이 젊은 층에서만 나타날 수 있었던 까닭은, 더 나이가 많은 사람은 자신들이 이어온 적폐의 심각성을 잘 알지 못한 채 그릇된 체제에 동화되거나 이를 거쳐 가며 잊었기 때문이다. 이 직감은 젊은이들 사이에서 단호한 행동으로 성장되고 성숙되어 나타났다.

존재라 함은 필연적으로 강한 기질(instinct)과 상당한 자신감 양쪽 모두의 조력을 필요로 하며, 그렇지 않을 경우 대중 권력의 육중함에 압도되어 마녀의 낙인이 찍힘에 틀림이 없을 것이다. 드센 기질은 곧잘 사람을 어울릴 줄 모르고 무례하게 만들곤 한다. 동시에 자신감은, 그 근거

가 아무리 타당하다고 한들 언행에 썩 건방진 인상을 주기가 쉽다. 서문을 흡사 도전장으로 만들어 버릴 정도로 문장을 뻣뻣하게 다듬기로 유명한 시인 윌리엄 워즈워스(1770~1850)의 자신감을 한 예로 살펴보면, 단지 작문에 필요한 만큼의 자신감만 깃들었을 뿐임에도 문장 도처에 그 무례함이 역력하다.

　제작 영역에서는 거장에게 사사하는 것이 최선임이 명백한 예술 분야에 힘을 쏟고 있을 어느 청년 하나의 마음에 예와 같은 자신과 고집을 한번 가정해 본다면, 작품의 많은 부분에 다소 어색하고 딱딱한 면이 있거나 자신이 깨치고 나아가고자 했던 바로 그 제도가 길러낸 뭇 품평하기 좋아하는 어른들로부터 (심지어 그중 가장 온화한 이들로부터조차) 냉대 어린 시선을 받아야 할 것이며, 질투로 가득한 이들과 둔재들로부터 온갖 경멸과 비난 어린 대우를 받아야 할 것이라는 사실들이 우리에게 대단히 놀랍게 다가오지는 않을 것이다.

　앞서 말한 이 전복되어 마땅한 특정한 제도란 바로 강직함과 진실함의 희생 아래 아름다움을 추구하는 것을 주된 특징으로 하는 제도를 말한다. 이를 조금 더 깊이 새겨두라. 그러면 그 제도의 영향력에 저항하도록 운명을 받은

인물이라면 왠지 타고나기를 미에 대한 감각이 희박해야 할 것 같다는 점, 또한 그렇기에 제도가 끼치는 온갖 유혹에 죽은 듯 무덤덤할 수 있어야 한다는 가정은 그 사실 여부를 따지기에 앞서 퍽 그럴듯하게 여겨질 것이다. 이런 전제들을 요약해 보면, 아름다움에 대한 타고난 지각이 미약하기에 도리어 꺾일 줄 모르는 고집스런 기질과 긍정적인 자기 신뢰로 가득한 젊은이들이 저항적인 성미를 한껏 담아낸 그림들이 저 숱한 도작과 표절로 얼룩지고 관습 관례로 광을 내놓은 그림들, 작위적인 우아함이 가져다주는 온갖 매력으로 범벅된 작품, 권위를 확립한 이들로부터 추앙하도록 권고 받는 이 온갖 기성 작품들로 범람하는 오늘날을 살아가는 우리들을 설복하려면, 무엇보다 그들의 작품이 첫눈에 언뜻 보이는 것만으로 지레 가늠당하는 일이 없어야 한다는 사실은 그다지 놀라운 것이 아니다.

그것이 전례를 존중하는 것이 되었든 이상적인 아름다움에 대한 애정이 되었든, 청년들이 마음에 품은 특별한 목표를 추구하고 성공적으로 성취하는 가운데 나타나는 원동력은 수고, 노력에 요구되는 기개의 강인한 정도와 잡념, 잡심이 부재하는 정도에 비례해 발휘된다는 점을 짐짓 예상해야 한다.

이는 모두 현실에서 나타나고 있음에도 예처럼 짐짓 예상할 수 있을 정도로 만연한 현상은 아니었다. 각각 열여덟 그리고 스물 나이의 두 청년[4]이 습작에서 독자적이며 진실된 방법론을 스스로 고안해 내야 했으며, 이를 고수하기 위해 온갖 만류와 반대를 끈질기게 무릅쓰고 견뎌내야 했다는 사실은 놀랍다. 그들은 삼사 년에 이르는 고투의 과정에서 많은 부분, 알브레히트 뒤러(1471~1528)의 백미로 꼽히는 작품에 견주어도 결코 떨어지지 않는 작업들을 만들어 내야 했다는 사실 또한 그 놀라움이 결코 모자라지 않다. 언론의 여느 비평가들이 그들에게 퍼부은 비명에 가까운 힐난, 그 특유의 소란스러움과 광범위함, 그들의 고통을 충분히 짐작할 수 있음은 물론 그들의 성공을 온전히 기뻐할 수 있는 이들로부터의 그 어떠한 관용 어린 조언이나 응원도 철저히 부재한 현실, 그리고 이 둘 가운데 어느 것도 어려운 이들의 날카롭고 천박한 웃음소리(단연 가장 놀랍다), 어느 것 하나 직접 겪어 보지 않고서야 상상조차 할 수 없을 것이다.

4 저자는 존 E. 밀레이(1829~1896)를, 후자는 윌리엄 H. 헌트(1827~1910)를 말한다.

그리고 이것만으로는 충분치 못했는지, 그들을 향한 개인적인 원한이 특유의 치졸하고 비열한 방식으로 작용하고 있다. 내가 《타임즈》에 라파엘 전파를 옹호하는 두 번째 편지를 쓴 바로 다음 날, 맞춤법을 바로 지킬 필력조차 갖추어지지 않은 듯 보이는, 먹으로 먹칠만 일삼는 여느 치들 못지않게 옹졸한 양심의 끔찍한 전형을 보여주는 웬 익명의 인물로부터 이 두 청년 가운데 한 명에 대한 편지를 받았다.

나는 대중이 이 점을 바로 앎으로써 현재 이들에게 끼치고 있는 이 정서적 분위기의 근원에 대한 어느 정도의 통찰을 가지는 것이 마땅하리라 생각한다. 이 분위기가 처음에 어떻게 촉발되었는지를 말하기가 어려운 까닭은, 젊은 예술가들의 유별난 기질 단지 그 하나가 이렇게까지 집요하고 가혹한 적대감을 불러일으킬 수 있으리라 생각하기가 결코 쉽지 않기 때문이다. 그 어떠한 주장에도 주저함이 없는, 품위 따위는 아랑곳없는 적대감 말이다.

"원근법의 부재"야말로 가장 흥미로운 야유의 목소리 중 하나였다. 《타임즈》에서 시작해 '런던예술협회'에서의 희미한 뇌까림 가운데 사그라져 버린 바로 그 목소리 말이다. 나는 《타임즈》에서 이를 정면 반박했으며, 이로

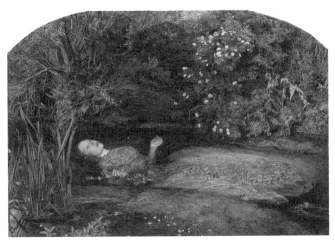

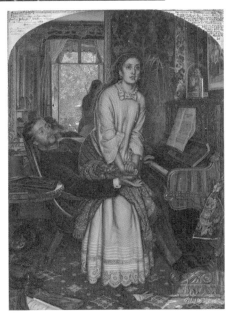

위: 존 밀레이, 〈오필리아〉(1852)
아래: 윌리엄 헌트, 〈깨어나는 양심〉(1853)

써 이를 두 번에 걸쳐 반박하기에 이르렀다. 문제의 네 그림 가운데 세 그림에서는 단 한 점의 원근법상의 오류도 찾을 수 없었다. 설령 오류가 더 있었다고 한들 그것이 그리 대단한 문제였을까? 데이비드 로버츠(1796~1864)의 그림들을 제외하면 오늘날 왕립미술원의 벽에 원근법에 따른 건축 도화가 행여 하나라도 걸려 있는지조차 의심스럽다. 고딕 양식의 아치를 후퇴면(retiring plane)상에서 그려낸 뒤 그 도면상으로 측면의 치수와 곡률을 축척에 맞게 계산할 수 있을 정도로 원근법에 대한 식견이 깊은 사람은 내 생에 단 두 사람밖에 만난 일이 없다. 오늘날 건축가들이 이에 해당하지 않는 것만은 분명한데, 얼마 전 건축가들 가운데 가장 저명한 인물이자 최고의 가치를 인정받은 몇몇 건축물의 원작자와 대화를 나누며 알게 된 것은 그가 원근법에 따라 원을 그리는 법을 알지 못했다는 사실이었다. 그리고 오늘날 언론에 종사하는 기자들은 바로 이러한 수준의 일반 과학을 바탕으로 헌트의 〈프로테우스에게서 실비아를 구하는 밸런타인(Valentine Rescuing Sylvia from Proteus)〉(1851)에서 숲의 나무들이, 찰스 A. 콜린스(1828~1873)의 〈수녀의 사색(Convent Thoughts)〉(1851)에서 백합 다발들이 원근법에 어긋난다고 자신에 차서 열

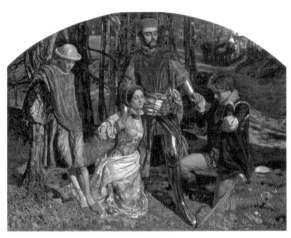

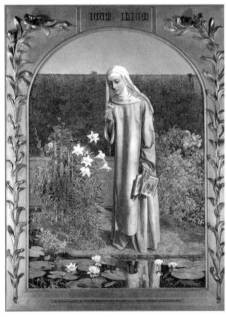

위: 윌리엄 헌트, 〈프로테우스에게서 실비아를 구하는 밸런타인〉(1851)
아래: 찰스 콜린스, 〈수녀의 사색〉(1851)

변하는 것이다.[5]

이러한 상황에서는 적어도 자신의 어린 제자들과 그들
이 품고 있는 진가에 관해 대중의 마음과 시선이 어디를
향하는지에 대한 명백히 그릇된 주장들[6]로부터 그들을

5 라파엘 전파가 '직선 원근법'을 배제했다는 점에 대해 이같이 명백히 그
릇된 주장을 그리도 반복해 오던 예술협회에 대해 여담을 하겠다. 앞서
언급한 J. B.라는 익명의 작자가 한 번 더 대학들에 연관된 이런저런 인물
들에 관해 떠들기로 작정을 한다면, 먼저 학부생과 대학원생의 구분부터
똑바로 해야 할 것이다. 기껏 본 요리랍시고 내놓은 작품이 리처드 P. 보닝
턴(1801~1828)의 그림이어야 했다는 것이 기이한 점은, 그림을 살펴보면
알 수 있겠지만 (협회 측에서도 사과를 표명할 수밖에 없었듯) 대기 원근법이
결여되어 있음은 물론 작가가 직선 원근법상의 실수를 그림에 새겨진 선
의 횟수만큼이나 거듭 범했기 때문이다.

6 앞서 말한 그릇된 주장들은 크게 세 항목으로 축약될 수 있다.
첫 번째 낭설은 오늘날 사회는 물론 언론에도 만연한 오류라 할 수 있다.
라파엘 전파의 일원들이 초창기 화가들의 실수들을 모방했다는 것이다.
이런 부류의 낭설이 다른 어떤 곳도 아닌 영국에서만 신빙성을 얻을 수
있었던 까닭은 이탈리아 출신의 초창기 대가들의 그림을 한 점이라도 본
일이 있는 영국인의 수 자체가 비교적 얼마 되지 않았기 때문이다. 요즈
음의 비평가들이 그림들을 보았더라면, 라파엘 전파의 그림들이 초창기
이탈리아 출신 대가들의 것과 견주어 보았을 때 작업을 다루는 솜씨, 작
화 능력은 물론 효과에 대한 지식이 월등하다는 점, 다만 구상의 우아함
이 부족하다는 점, 즉 두 화풍 사이에는 한 줌의 유사성도 존재하지 않는
다는 사실을 알게 될 것이다. 라파엘 전파의 일원들이 타작을 따라 그리
는 일 따위는 없다. 다만 자연의 만상을 따라 붓을 놀릴 따름이다. 오히려
하나의 집단으로서 라파엘로의 시대가 막을 내린 직후 싹튼 가르침, 앞
서 설명한 것과 같은 가르침의 반대편에 서는 모습을 보였다. 또한 르네상

변호하고자 이를 하나하나 정면 반박을 했다는 사실이
미술원 당사자들마저 무례하거나 어리석다고 여길 만큼
큰 과오는 아니었을지 모른다는 것이 내 생각이다.

 찰스 L. 이스트레이크(1836~1906), 윌리엄 멀레디 1세
(1786~1863), 에드윈 랜드시어(1802~1873), 찰스 랜드시
어(1799~1879), 찰스 W. 코프(1811~1890), 윌리엄 다이스

스 학파들 전반에 걸쳐 흐르는 특유의 기류, 즉 나태, 불충, 호색, 얕은 자
존심 따위로 점철되어 있는 기류에 단호하게 반대하기도 했다. 바로 이
것이 그들이 자칭하기를 **라파엘 전파**라고 했던 이유다. 만일 스스로 세
운 원리 원칙에 충실해, 도처의 만물을 현대 과학의 도움과 13, 14세기
의 인물들 특유의 진심 어린 자세를 빌려 있는 그대로 그림에 담았다면,
종국에는 신선하면서도 기품이 넘치는 학파를 직접 일구었을 것이다.
반면 대가들에 대한 공감이 중세 혹은 가톨릭의 구태를 따르도록 한다
면, 이루게 될 것은 아무것도 없을 것이다. 그러나 적어도 그들 가운데 가
장 강직한 이들에게는 이와 같은 위험이 없을 것이다. 옥스퍼드발 반동
(Tractarian heresies)의 여파에 쉬 흔들릴 만큼 유약한 부류가 있을지 모
르나, 그렇다고 한들 강건한 줄기에 겨우 매달린 썩은 나뭇가지들처럼 모
두 떨어져 나간다. 오늘날 이런저런 학파들을 줄기 삼아 매달려 있는 모
든 것 또한 그러기를 바란다.

두 번째 낭설은 라파엘 전파 일원들의 그림 실력이 마땅치 않다는 것이
다. 이는 오직 그들의 그림을 단 한 번도 본 적이 없는 사람들 사이에서나
오르내리던 주장, 그런 이들이나 감히 담을 수 있을 주장일 것이다.

세 번째 낭설은 명암에 대한 확고한 체계가 결여되어 있다는 것이다. 라
파엘 전파의 명암 체계란 태양의 그것에 한 치도 다름이 아님은 물론 르
네상스의 것이 제아무리 탁월하다 한들 결국엔 그들의 체계가 더욱 오래
남을 것이다.

(1806~1864) 같은 인사들이 만일 각자 자신의 그림에 대한 사견을 밝힌 후 서명을 끼적여 책으로 출판한다면, 이는 왕립미술원이 설립된 이래 실시되었던 그 어떤 행위보다 영국 미술계에 지대한 기여를 했을 것이다. 하지만 이를 바랄 수는 없는 노릇이기에, 나는 대중이 이들의 그림을 세심하게 검토함과 동시에 그들이 으레 받아 마땅한 관용과 관심, 그간 세간에 보여주기 위해 그다지도 분투했던 관용과 관심을 품고 바라보아 주기를 간청할 따름이다. 그러나 오해가 없기를 바란다. 나는 이들을 여느 현대 학파들의 본보기, 특정 인물, 세부 마무리, 색광에 대한 유별난 흥행의 본보기 따위를 대체하기 바라는 모범의 예로 제시했다. 모방을 뛰어넘는 어떤 재능이 이들에게 있을지 감히 말하고 싶지 않다. 그러나 이와 같은 능력이 내재한다면, 이들이 거친 훈련이란 것이 어지간히 혹독했던 까닭에 때가 오면 거침없이 만개할 것이다.

능력이나 지각에 있어서, 사람의 마음이란 그 어느 하나 다른 이들과 같지 않다는 점을 늘 명심해야 하는 까닭에, 훈련의 주요 원칙은 모두에게 동일해야 하지만 그 결실은 각자가 알게 될 진실의 종류만큼이나 다양할 것이다. 그렇기에 하물며 내적 원칙과 최종 목표가 정확히 일치하는

사람들의 분투하는 방식도 다양한 것이다. 예컨대 똑같이 정직하고 부지런한 두 사람이, 자신들이 자연에서 본 것의 일부를 충실하게 담아내고자 하는 겸손한 욕망에 똑같이 감명을 받았거나 내가 위에서 이야기하고 권하고자 갖은 노력을 쏟았던 신념으로 익히 단련되어 있다고 가정해 보자. 그런데 그들 중 한 명은 기질이 조용하고 기억력이 약하며 창작 욕구가 없는 것은 물론 지나치게 시력이 예리하다. 다른 하나는 성격이 급하고, 어떤 것도 머리를 흘러 나가는 법이 없는 뛰어난 기억력과 쉴 새 없는 창작 욕구가 있으며 상대적으로 근시다.

두 화가 모두 같은 산골짜기의 들판을 자유롭게 거닐도록 하자. 한쪽은 크든 작든 차이 없이 모든 사물을 명료하게 볼 수 있다. 나뭇가지 위에 맺힌 이슬들, 조약돌에 서린 무늬, 개울가에 흐르는 물거품들 하나하나를 마치 산 그리고 그 품을 뛰노는 메뚜기 떼를 따로따로 뜯어보듯 말이다. 문제는 그가 이 중 어느 것도 기억에 남길 수 없다는 것, 게다가 어느 것 하나 창작, 발명해 내지 못한다는 것이다. 그는 이제 인내를 가지고 자신의 위대한 과업에 뛰어든다. 순간적인 느낌을 포착하려 들거나 제 눈에 극도로 세밀하게 해체되어 비추어지는 모든 것을 뭉뚱그려 일반

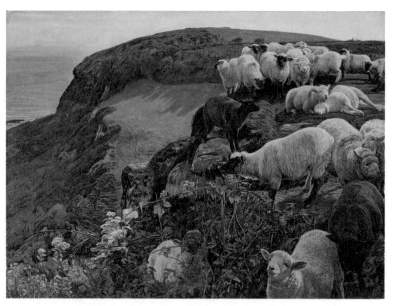

윌리엄 헌트, 〈영국 해안에서, 길 잃은 양들〉(1852)

인상으로 인식하려는 온갖 궁리를 단칼에 떨쳐 내고, 자연의 저 무한한 풍광 가운데 일부를 선택하고 나서 타고난 극도의 지각력을 발휘할 수 있기까지 자신이 과연 몇 주가량의 시간을 인내해야 하는지, 혹은 대상이 되는 풍경 속 소재가 얼마가량의 공간을 점유하는지 따위를 가림이나 거리낌 없이 낱낱이 계산할 것이다.

그런 가운데 다른 한쪽은 구름의 변화, 산맥을 따라 뻗어 가는 빛깔을 지켜보고 있었다. 그는 이 광경 전체를 아늑하게 뭉쳐지는 천연의 빛바램 속에서 바라보며, 그의 시야가 매우 좁다는 점이 대기에 아롱이는 원근의 신비를 한층 더 느끼게 해준다는 점, 묘사하기 불가능했을 정황 따위를 시야로부터 감추어 준다는 점에서는 한편으론 유리하게 작용한다. 언덕 사이 여기저기 움푹 팬 곳을 따라 들쭉날쭉 드리우는 그림자가 단 한 켠이라도 변할지언정, 그의 마음에는 그 모습 그대로 영원히 남을 것이다. 발 딛는 도처로 드리우는 저 운해의 파도를 따라 단 한 조각의 구름이라도 부서져 나갈지언정, 흩어져 가는 과정을 익히 눈여겨보았기 때문에 조금의 고민만으로 천중의 잃어버린 자리로 다시 돌아갈 수 있을 것이다. 하물며 수백 수천에 이르는 오랜 장면들의 잔상들이 현재 눈앞을 스치는

것들과 뒤섞이며 새로운 관계를 이루고, 이는 또다시 고유의 상상력을 불면불휴 발휘해 낳아 낸 형상들, 불시에 범람해 일시에 스쳐 가는 뭇 형상의 무리와 혼동을 일으키고선 그의 마음속에 군집을 이룬 채 남아 있다. 그의 종이가 맥락을 알 수 없는 상징이며 잉크 범벅, 식별이 불가능한 속기 따위로 얼마나 한가득 덮이게 될지 상상해 보라. "실경을 그대로 사생하기 위해" 소매를 걷어 올린 사실에 대해 말하자면, 묘사하기 바랐던 것들 가운데 그 어떤 것도 오 초 이상 그 곁에 머무르는 법이 없었다. 그럼에도 이 풍경 가운데 끝내 영영 사라진 부분은 단 한 편도 없다. 모두 그의 내면 깊은 곳 어딘가 존재하는 어떤 기묘한 창고에 가두어져 있을 따름이다. 어쩌면 까마득히 먼 이십 년 후 자신의 암실에서, 혹 한 조각 끄집어내서는 더듬더듬 그리게 될지도 모른다. 이제 젊은 시절에는 모쪼록 정직해야 함을, 그대들 나름의 중요한 역할이 있음을, 라파엘로가 무엇을 했는지는 그대들이 신경 쓸 일이 아님을 독자는 이 두 청년에게 역설해도 좋다. 이는 양쪽 모두에게 명심시켜도 좋을 것이다. 다만 둘 중 한 명이 으레 다른 한쪽의 자질을 가지고 있으리라 기대한다는 것, 그 극치의 부조리함에 대해 생각해 보길 바란다.

나는 양쪽의 대조 대비가 현저하게 드러날 수 있으리라는 생각에서 첫 화가는 창의력이, 다른 한쪽은 시력이 빈약하다는 전제를 했다. 하지만 아주 약간의 수정을 거치기만 해도 이는 곧 실존하는 유형이 될 것이다. 첫 화가에게 창의력과 함께 절묘한 색채 감각을 부여해 보자. 두 번째 인물에게는 다른 모든 능력에 독수리의 안력을 가져다 주자. 전자가 존 E. 밀레이, 후자가 바로 J. M. 윌리엄 터너(1775 ~1851)다.

두 화가는 그릇된 가르침을 떨쳐 낸, 그리하여 하늘에게서 위탁받은 재능을 놀라울 정도로 마땅하고 옳게 펼쳐 낸 몇 안 되는 인물들과 반열에 서게 되었다. 그들은 각기 양극단에 서 있으며 각자의 방향에서 오늘날 예술의 정점을 이루어 가고 있다. 이들 가운데, 혹은 현존하는 예술가들 중 이와 같은 방식으로 자신의 능력을 살려 낸 다섯 혹은 여섯 인물 정도는 동일한 반열에 올려놓을 수도 있을 것이다. 내가 화가들의 실명을 거론하는 것은 저토록 강고한 천부적 재능이 어찌해 연마의 가운데 늘 한결같은 겸손, 성실 그리고 근면을 동반하게 되는지를 독자가 깨달을 수 있도록 조력하고자 하는 의도에서 비롯된 것이다. 그들 또한 이 부득이한 무례를 용납해 줄 것이다.

라파엘 전파의 화가들

윌리엄 헌트의 작품에 서려 있는 성실함과 겸손함이야 거론할 필요가 없겠지만, 그의 작품이 영국의 전원생활, 정물화에 대한 기록으로서 가치가 높다는 점만은 각별히 다루고 싶다. 헌트가 농민 계층 아이들을 화폭에 담아 표현한 꾸밈이 없는 해학, 그 진실함은 찰나만이라도 겨룰 수 있는 이가 없다. 여름 과일, 꽃 따위가 화사하게 맺히고 피는 모습을 편애 없이 그려 냄으로써 역설해 낸 저 소박한 사랑에 감동하지 않을 자 누가 있는가.

그럼에도 헌트에 관해 유감스러운 점이 전혀 없는 것은 아니다. 온실에서 재배한 듯 똑같은 포도 다발들만 그려 대는 바람에 왕립수채화협회로부터 이 작가는 포도를 주문했더니 무슨 코번트 가든의 저잣거리 과일 장수마냥 파인애플만 잇따라 공수하는 까닭이 무어냐는 식의 조롱에

빌미를 제공하고 말았다. 정녕 이 친구를 마냥 내버려 두어야 하는가. 아무리 헌트가 앵초꽃이 만연한 강기슭이 얼마나 사랑스러운지를 최근 들어서 알게 되었다고 한들, 야생에 자라는 것들이야 앵초꽃 외에도 얼마든지 있다. 한여름을 꼬박 하일랜드 전경에서 헤매다 보면, 헤더꽃을 그대로 담다 보면, 바위가 갈라진 틈 사이로 지황꽃과 초롱꽃이 아늑하게 자리 잡은 대로 또는 그 바위 위로 뻗어 난 이끼와 밝은 빛을 띠는 지의류들을 있는 그대로 담다 보면, 어떤 꿈에도 그린 적 없던 아름다움을 우리와 단 한 편이라도 나누게 되지 않겠는가. 그다음에는 저 쥐라산맥으로 건너가, 봄을 품은 쥐라 초원의 풍경을 한 조각 담아서 돌아오는 것이다. 가장 앳된 쪽빛을 머금은 용담꽃도 한가득, 녹아내리는 눈송이 옆을 지키는 갯매꽃도 한 송이! 그리고 다시 돌아와서는 잿빛 벽면 하나를 우뚝 솟아난 암벽들로 채워 나가고, 마치 루비로 수놓아진 화관을 닮은 모양으로 막 움트는 장미 넝쿨을 산머리를 따라 입혀 나가는 것이다. 이것이야말로 도자기 꽃병에 담긴 부케들이나 그리는 잔업이 아닌, 그가 이 세상 실천토록 운명 지워진 과업인 것이다.

나는 그간 새뮤얼 프라우트(1783~1852)의 작품들에 대

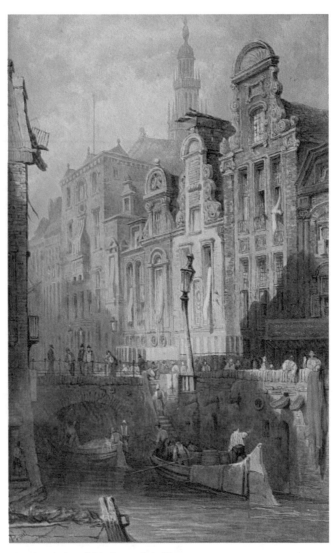

새뮤얼 프라우트, 〈위트레흐트 타운 홀〉(1841)

한 진심 어린 존경을 곳곳에서 드러내었다. 프라우트의 근시가 작품들을 마감할 때 정교함, 혹은 디테일이 풍만하게 깃드는 것을 방해하는 것은 사실이다. 하지만 현존하는 다른 어떤 화가들도 타고난 고유의 기질, 즉 유일무이한 작업을 도모할 수 있는 유일무이한 시기 하늘로부터 부여받은 유일무이한 기질이 이다지도 여실히 서려 있는 본보기를 보여주지는 못한다고 생각한다. 유럽 전역에 평화가 확립되었던 시기, 하지만 아직은 국민 고유의 성격이나 국가 고유의 건축 양식이 문란한 관계나 현대적인 "개발" 따위로 심각하게 변질되지는 않았던 바로 그 시기. 그럼에도 숱한 세월을 거친 미려한 건축물들이 대부분 방치된 상태로 오래 남겨져 있었던 시기, 따라서 부분적으로 폐허가 된 외관, 그리고 오늘날의 살아 있는 사회로부터 철저히 분리되어 있는 저 경관이 도리어 이 모든 건축물에 절반은 비애를, 절반은 숭고함을 품은 어떤 기묘한 흥미를 불러일으키던 바로 그 시기. 바로 이런 시기, 프라우트는 거친 바위들과 소박한 오두막을 품은 콘월의 경치에서 지내며, 다른 이들이라면 눈살을 찌푸렸을 이리 갈라지고 저리 끊어지는 온갖 풍경의 변칙을 기꺼운 마음으로 쫓을 수 있을 정도로 두 눈에 익을 때까지 기나긴 연습을

거쳤다. 그러고 난 다음에야 구도를 다루는 끝없는 임기
응변은 물론 묘사하고자 하는 대상에 대한 무한한 애정
또한 겸비한 인재로서, 불과 몇 년도 채 지나지 않아 다시
점화되는 전쟁이나 예기치 않은 번영이 낳은 숱한 황폐와
개조를 거치며 결국 아무것도 남지 않은 19세기 초반 도
시들의 뭇 경관들을 한 편 한 편 이루 셀 수조차 없는 다
작, **한 장 한 장 모두 현장에서 일필에 담아낸** 일련의 그림
들 속에 보존토록 하는 과업의 부름을 받들게 되었다.

프라우트에서 존 F. 루이스(1804~1876)로 넘어가는 것은
언뜻 이상해 보인다. 하지만 두 사람 모두 자국보다는 다
른 나라들의 기풍이나 성격을 더욱 높게 평가하기로 생각
을 굳힌 듯 보인다는 점에서, 아니 오히려 모두 영국 태생
이라는 점에서, 무엇보다 그 낯선 느낌이 주는 자극이 두
사람이 담아내야 했던 광경의 흥취를 더욱 고무시키는 자
극이 되었을 수도 있다는 점에서, 둘 사이에는 모종의 유
대감이 존재한다.

나는 존 루이스가 자신이 가진 모든 (하나같이 탁월한) 역
량을 우리들 가운데 그 어떤 인물들보다 더욱 온전히 발
휘했다고 믿는다. (유럽) 남부와 (유럽 너머) 동방에 거주하
는 형제 인류들의 상대적으로 야생에 가까운 생활을 묘

사하는 것이 존 루이스의 본령이었다. 이 화가는 이 과업에 남다른 방식으로 준비된 인물이었다. 동물의 가장 숭고한 기질과 본성을 탐구하고, 전적으로 고유한 견해를 지니는 방식 말이다.

페테르 P. 루벤스(1577~1640), 렘브란트(1606~1669), 프란스 스나이더스(1579~1657), 틴토레토(1518~1594), 티치아노 베첼리오(1488~1490) 같은 인물들은 제각각의 방식으로 맹수들을 담아냈다. 그러나 이 화가들은 맹수들을 탐욕스러운 마물로 악마화하거나, 마차를 끌거나 은둔자들을 존경하는 등 교양 있는 짐승 따위로 의인화를 하기도 했다. 야수적 본성의 침울한 고립, 강인한 팔다리의 위엄과 고요, 흐르는 시냇물 같은 우아함과 산더미 같은 괴력, 장대한 풍채가 일으키는 소리 없는 몸짓 하나하나에 번뜩이는 힘과 분노의 은밀한 절제, 이 모든 것은 루이스가 일련의 동물들을 소재로 해 그림에 담고 직접 판화에 새기기 전[7], 즉 지금으로부터 수년 전까지는 결코 보이지 않았으며 그림에 묘사되는 경우도 훨씬 드물었을 것으로 보인다.

7 존 F. 루이스가 조각가 윌리엄 B. 쿡(1778~1855)과 공동 작업한 판화집 『야수들에 대한 여섯 습작(Six Studies of Wild Animals)』(1824)을 말한다.

바로 그때부터 존 루이스는 유럽과 아시아의 여러 민족 가운데 문명이 이룩한 여느 미덕과 진보가 각종 법률이나 동력 따위의 도움 없이도 존속하는 겨레의 초상을 담는 작업에 일신을 바쳤다. 또한 동물적 본성에 깃든 사나움과 나태함, 예민함이 뛰어난 상상력, 두터운 애정과 어우러져 관계를 맺는 겨레의 초상을 담는 작업에도 일신을 바쳤다. 이 과업에는 이런 특징에 대한 깊은 통찰만이 아닌, 자연의 세부 요소들이 으레 그렇듯 현미경의 도움을 빌려야만 감지할 수 있는, 소묘의 극치를 보여주는 위대한 베네치아인들의 그것과 같은 예술적 구성력 또한 동원되었다. 그 점에서 존 루이스의 작품들이 19세기 초 남부 스페인, 동방 등지의 풍경과 거주민들의 양상에 대한 기록으로서 지니는 가치란 모두의 예상을 웃돈다.

멀레디는 어떻게 말을 해야 할지 모르겠다. 멀레디는 데생의 섬세함과 완성, 색채의 화려함은 존 루이스를 비롯한 라파엘 전파의 일원들과 어깨를 나란히 한다. 하지만 주제 선정에 있어 경력을 쌓는 내내 명료한 모습을 보여주지 못했다. 멀레디가 근면 어린 연마를 이겨 낸 화가들 가운데 한 인물로 여겨져 마땅한 것은 사실이지만, 작업 방식이 절정에 이르고 나서는 이를 흥미 없거나 능력 밖의

대상, 혹은 회화적 묘사에는 어울리지 않는 소재 따위에
허비해 버렸다. 1850년에 전시한 〈체리를 파는 여인(The
Cherry Woman)〉(1850)을 첫 사례로, 두 번째로는 (윌리엄 쏜
힐 경의 특징을 포착하지 못한) 〈버첼과 소피아(Burchell and
Sophia)〉(1847)[8]를, 그림으로 묘사할 수 없는 주제를 선정했
다는 점에서 〈생애 일곱의 나이(Seven Ages of Man)〉(1838)[9]
를 세 번째로 꼽을 수 있을 것이다.

생각들을 구절구절 글귀에 담았을 때야 그 전개가 끊임
이 없고 앞뒤가 일관되지만, 이를 그림에 담아내자면 반드
시 상호 공존하면서도 서로 분리되어야만 한다. 물론 각
나이의 모든 인격을 회화로 표현한다는 것이 가능이나 하
느냐만 말이다. 거품 같은 명예를 좇아 "대포의 아가리조
차 마다않는 군인"[10]이야 누구든 묘사할 수 있겠지만, 그
가 좇아 마다않는 그 "거품 같은 명예"라는 것을 그림에

8 올리버 골드스미스(1728~1774)의 소설 『웨이크필드의 목사(The Vicar
of Wakefield)』(1766)에 등장하는 인물.

9 흔히 〈인생의 일곱 나이〉로 알려져 있는 소네트 형식의 시. 윌리엄 셰익
스피어(1564~1616)의 희곡 『뜻대로 하소서(As You Like It)』(1623) 2장 7막
에 수록된 자크의 독백이 출처다.

10 앞서 언급한 시 〈인생의 일곱 나이〉에 수록된 문구로, 인생의 일곱 시
기 가운데 네 번째 시기인 "군인의 시기"를 말한다.

인간 의학 의 설명

담아낼 수는 없는 것이다. 그렇기에 멀레디가 언제나 더없이 탁월한 회화 작품들을 만들어 왔지만, 범용의 가치가 높거나 실제에 충실한 작업을 해냈느냐를 말하자면 모두 실패하고 말았다. 멀레디는 자신의 천재성을 어떻게 연마해야 하는지는 통찰했으나 이를 어떻게 이끌어야 하는지는 알지 못했다.

이제 마지막 화가 에드윈 랜드시어만 남았다. 내가 랜드시어의 초기 작업들에 이미 친숙한 이들을 상대로 작품에 따르는 노고나 번뜩이는 야생의 경계심 등을 구태여 되짚어 줄 필요, 혹은 그의 정신에 본유하는 재능들을 넌지시 드러내는 것 이상의 역할을 할 필요는 없을 것이다. 랜드시어의 그림들이 품은 가장 드높은 가치는 (다른 여러 부분 중에서도) 이전까지 성취되고 완성된 것들과 철저히 차별되는 요소들 가운데 발견된다는 점, 그에게 걸출한 성공을 가져다준 것은 라파엘로를 습작하려는 의지가 아닌 스코티시 테리어를 향한 애정, 바로 그 건강한 심성에 있었다는 점이다. 이 모든 사실이 언젠가는 세간에서 인정받는 날이 올 것이다.

앞서 언급한 화가들 중 어느 누구도 가장 드높은 상상력의 발흥에 따른 본보기를 사실의 문제에 대한 면밀한

탐구를 통해 산출하지는 않는다는 결론에 도달한다. 그러나 이 상상하는 능력, 그 경이로움이란 매일같이 찾을 수 있는 것이 아님을 기억하라. 물론 루이스의 상상력이 결코 범상한 정도에 그치지야 않으리라만, 최상의 경지에 이른 실례를 한 시대에 한 명 이상 발견하기란 희망조차 어려운 것이 현실임을 또한 기억하라. 우리는 이 같은 천재가 우리 앞에 한 번 도래했던 적이 **있음**에 만족해야 한다.

윌리엄 터너

지난 세기의 말미에 이르러, 작업에 남겨진 각양각색의 그림들 가운데 일부 그 시절 특유의 정숙한 양식을 따르던, 잿빛 어린 파랑을 품고 갈색의 전경을 낀 그림 몇 점이 여느 범재의 정성 어린 솜씨(diligence)나 사려 깊은 섬세함(delicacy) 이상의 무언가를 보여주며 주목을 받았는데, 그 작품들마다 어김없이 윌리엄 터너라는 이름이 새겨져 있었다.[11]

아직 이 작품들에서 천재를 암시하는 요소가 보이지 않는 것은 물론 범재의 요소를 대단히 웃도는 면모도 보이지 않는 것이 사실이지만, 몇 대상과 소재에서 보이듯

[11] 윌리엄 터너가 'J. M. W.'라는 서명을 쓰기 시작한 시기는 1800년도 즈음이다.

공간에 대한 지각의 폭이 넓다는 점, 양감을 이루는 요소들의 처리나 배치가 명료하거나 과감하다는 점에서만큼은 예외적이었다. 파랑은 은은한 초록빛, 금빛과 어우러져 조심스럽게 하나를 이루었다. 전경에 드리운 갈색은 색채감을 드러내다가 다른 고유의 색들과도 찬찬히 어우러져 갔다. 당대의 여느 범상한 미술 교사들의 붓질마냥 처음에는 둔하고 거칠었던 필촉이 나날이 성장하며 더욱 정제되고 그 표현도 풍부해졌으나, 결국 눈으로 쫓기에는 지나치게 까다로운 기법, 모든 사물의 형상과 질감을 전례 없던 정밀함으로 담아내려던 작화 기법에서 갈피를 잃었다. 이 화풍이 완벽히 자리 잡은 것은 아마 1800년 즈음이라 여겨도 좋을 듯싶으며, 이는 그때를 시작으로 이십 년 동안 변하지 않은 채로 있었다.

그 기간 동안 터너는 화가로서 (다소간 성공적으로) 풍경화의 소재라면 종류를 불문하고 뭐든지 작화에 뛰어들었으나, 늘 일관된 원칙을 따랐다. 잿빛 띠는 초록 그리고 갈색, 기준이 되는 두 색과 조화를 이루도록 천연의 색채들을 침잠시키는 것. 은은한 금빛 노랑과 진청색은 각각 빛과 그림자의 가장 높고 낮은 기준선으로서 소량만 허용하는 것, 채도가 높은 고유색 등은 인물들 혹은 소소한 부

속물 따위에만 극히 소량 입히는 것.

이 같은 체계성을 따라 제작된 그림들은 엄밀히 말하면 애당초 **색깔을 입힌 작업**이라 이를 수조차 없다. 이는 일종의 습작, 말하자면 그늘과 원경을 각각의 차갑고 훤한 속성이 최적으로 드러나는 평균 색조를 빌려 나타낸, 빛과 전경을 각각의 따뜻함과 견고함이 최적으로 드러나는 색조를 빌려 담아낸 습작, **명암에 대한 습작**이다. 이 같은 방식의 명암에 대한 습작들에는 이런 이점을 가만히 두느니 활용하는 편이 나을지도 모른다. 하지만 두셋 혹은 네 가지 색을 늘 같은 관계와 배치에 쓰이도록 하는 것만으로 작금의 작업을 색에 대한 습작으로 거듭나도록 한다는 것은 마치 같은 방식으로 갈색을 『**리베르 스튜디오룸** (Liber Studiorum)』(1807~1819)[12] 일체의 판화 작품들로 거듭나도록 하려는 것처럼 가능하지 않다. 그렇다고 순 갈색으로 매조틴트 판화를 새기던 때보다 앞서 말한 유화들 가운데 하나에 몰두하던 당시 터너의 의식에 색에 대한 개념이 더욱 확고히 떠올랐을 리 만무하다. 그러나 단 하나

12 윌리엄 터너가 1807년부터 십이 년에 걸쳐 작업한 습작들을 집대성한 판화집인데 인쇄 작업이라서 단색(즉 갈색)이다. 'Liber Studiorum'은 라틴어로 '습작들을 모은 책'을 뜻한다.

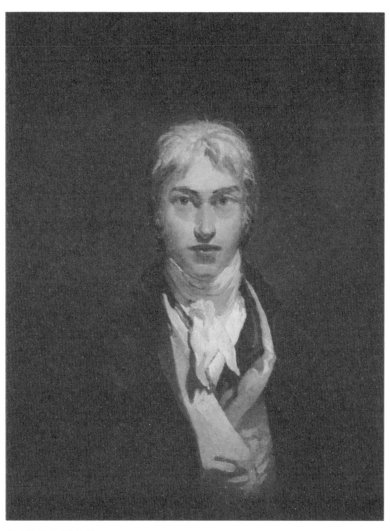

윌리엄 터너, 〈자화상〉(1799)

의 빛깔로는 공간감, 따뜻함, 생생함의 개념들을 온전히 표현할 수 없다는 점, 반면 세 가지 혹은 네 가지 색으로는 이를 완전히 표현해 낼 수 있다는 점에서 터너는 사물의 실제 색을 그대로 재현해 곤란을 겪을 일만은 없을 선에서 스스로에게 허용한다.

전경에 놓인 돌멩이가 자연에서야 냉랭한 회색빛을 띠었을 테지만, 전경에 있다는 이유로 풍부한 갈색으로 채색될 것이다. 원경에 담긴 언덕이 자연에서야 헤더꽃으로 보랏빛을, 혹은 가시금작화 덤불로 황금빛을 띠었겠지만 원경에 있다는 이유로 차가운 잿빛으로 채색될 것이다.

이것은 적어도 그 시절 터너가 만들어 낸 습작과 작품에 흐르는 통일된 원리이자 엄격하게 따르고 실천했던 총론이기도 했다. 이 경향은 색감을 보다 신중히 도입하는 등 다른 작업에서는 완화되기도 하는데, 이는 화가로서 해방감에 고취된 결과이며 아마도 이 방법론을 최종이라거나 발전을 위한 수단 중 하나 이상으로만 여기지 않았기 때문이다. 따라서 극히 평범하고 처리가 용이한 색감을 눈에 띄게 채택했는데, 이는 그가 예술의 전 분야를 통틀어 최선이자 최우선으로 필요로 하는 지식, 즉 형상에 대한 지식의 획득에 온 정신을 자유롭게 쏟을 수 있도록

하기 위함이다.

더군다나 풍경화에서 형식, 형상은 드넓은 공간과 규모를 포함하므로 그로 하여금 이런 요소들을 최적으로 표현케 해주었던 빛깔들을 유용하는 것이 형상을 그리는 행위 자체에 있어서만큼은 도움을 주었을 것이다. 따라서 이는 그저 허용되는 것뿐 아니라 심지어 필요로조차 하는 것이 사실이지만, 이는 언제까지나 더욱 선명하거나 다채로운 빛깔을 (정신을 찰나라도 본래 목표에서 딴 곳으로 흐트러지게 할 위험이 없도록 신중히 도입되는 경우를 제외하면) 그저 마음 가는 대로 담는 일은 결코 없을 선에 한정한다. 그러므로 구도가 끼치는 고된 노력과 중요도에 정확히 비례하는 것이 바로 색조의 현저함이라는 점, 또한 모든 것을 형상 속에 담아낼 수 있다는 실감을 느끼게 해 주었을 이런저런 자잘한 범작들 속에서 서서히 색이 아른거리며 제 빛깔을 처음 드러낸다는 점, 이 두 가지가 당대의 작품들 가운데서 대체로 나타날 것이다.

그러므로 〈개울가를 건너며(Crossing the Brook)〉(1815)를 비롯해 대규모로 정교하게 구성된 다른 작품들은 작품 속 몇 인물들에 입힌 현저한 고유색, 한두 쪽을 제외하면 회색, 갈색, 청색만으로 채색되었을 뿐이다. 하지만 소규모

의 그림들에서는 난해한 색깔이 은연하게 어우러지는 모습이 적재적소 드물지 않다. 더군다나 1800년 이전부터 마치 아이가 (충분히 성숙한 자제력을 가졌다는 가정 아래) 이따금 과일이나 참기 쉽지 않은 사치식 따위를 자그마한 접시에 슬금슬금 담아 와서 본인의 매일같이 판에 박힌 식단에 (내심 신이 나서) 곁들이듯, 본인의 조악하고도 질박한 습작들에 위의 채색 방식을 감출 수 없는 기쁨과 열망에 이끌려 도입한다.

터너의 가장 꾸밈없는 그림들 속 가장 눈에 띄는 곳곳에서 공작새 같은 찬란함이 여과 없이 허용되는 모습을 드물지 않게 찾을 수 있다. 이와 같은 기쁨의 감정, 즉 거의 무색에 가까운 소묘 작업의 엄정한 세부 요소를 꼼꼼히 작업한 뒤, 우아한 형상을 도안토록 이끌고 만발하는 파랑에는 부드러운 연필 터치로 깊이를 더하도록 이끄는 듯 보이는 바로 그 기쁨의 감정이란 그 무엇으로도 표현할 수가 없다. 터너의 작업에 가장 빈번하게 허용되는 또 다른 사족으로는 무지개가 있다.

우리는 이 화가가 초창기부터 저녁 구름들의 윤곽이 은은한 장밋빛 혹은 황금빛과 어우러지도록 허용한다는 것, 동시에 자연에 깃든 색조가 자신의 체계 속에 자리를 잡

윌리엄 터너, 〈개울가를 건너며〉(1815)

는 순간, 또한 어떻게든 자연의 그것에서 끔찍하리만치 동떨어지지 않을 선에서 포착할 수 있게 되는 그 순간, 터너는 색감을 충실히 묘사해 내는 작업에 영혼 전부를 지체 없이 던진다. 그러므로 황금빛 어린 바위들에 남은 얼룩, 케이언곰 수정처럼 청아한 웅덩이들의 저 컴컴한 빛깔이 갈색에 충실히 드러나는 어느 개울가, 황무지에 자리한 바로 그 개울가에 서 있는 자신을 자각하게 되는 그 순간, 전경에 채색된 여느 갈색 색조들은 급격히 활력을 띠게 되고 환희로 말미암아 다채롭고 풍성해지며, 파랑이 어느 하이랜드 호수의 까마득한 수면에 깊이를 더하거나 언덕 저 위로 드리우는 저녁의 음울한 그림자를 누그러뜨릴 수 있을 때, 대기에 번져 놓은 여느 청명함은 사파이어 같은 부드러움과 그윽함으로 넘치게 된다.

색 체계가 이같이 간략하게 정리된 덕에, 터너는 형상에 대한 여러 실제 사례를 축적하는 작업에 모든 정신적 능력을 동원할 수 있었다. 즉 주제의 선택, 처리 방법 등이 색깔이 간명할수록 더욱 다양할 수 있었다. 따라서 한편에선 작화 의도가 다양하다는 점, 다른 한편에선 이 모든 곳곳이 느낌으로 만연하다는 점을 터너의 작품에 친숙하지 않은 독자들에게 알려준다는 것은 까다롭다. 지나치게

하찮거나 과하게 고상한 주제란 그에게 없었다. 어느 날은 농장 안마당을 배경으로 수탉과 암탉 한 쌍이 새끼들과 노는 모습에 열중해 깃털의 질감을 표현하는 데 가진 솜씨의 극치를 담아 작업에 임하다가도, 다음 날이면 그리스 신화 속 콜키스의 용을 그리는 모습을 보게 된다. 한순간 세차게 이는 바람이 노파의 모자를 날리는 모습에 흥미를 보이다가도, 성경 속 이집트의 다섯 번째 재앙을 그림에 담고 있다.[13]

터너 이전의 모든 풍경 화가는 자신의 노고를 한 주제에 국한함으로써 나름의 탁월함을 습득할 수 있었다. 마인데르트 호베마(1638~1709)는 오크를, 살로몬 V. 루이스델(1602~1670)은 폭포수와 수풀 가지들을, 알베르트 J. 코이프(1620~1691)는 고요한 오후의 강가나 목초지의 풍경을, 살바토르 로사(1615~1673)와 니콜라 푸생(1594~1665)은 산이라 하면 누구든 떠올릴 법한 산경 등을 그림에 담았다. 이들은 여느 17세기 대도시에서 생활하던 인물들이었

13 이는 "바람이 어느 노파의 모자를 날리는 모습"을 담은 작업, 『영국과 웨일스의 절경(Picturesque Views in England and Wales)』(1826~1838)에 수록된 〈노포크주의 그레이트 야머스(Great Yarmouth, Norfolk)〉(1827)를 제외하면 모두 『리베르 스튜디오룸』에 수록된 작업들이다.

다. 하지만 터너는 1820년도까지의 모든 작품을 (『리베르 스튜디오룸』에서 분류했던 것처럼[14]) 종류별로 나눠 본들 결코 한 주제가 다른 한쪽보다 양적으로 우세하지 않았을 것이다.

이들 가운데는 주인들로부터 의뢰를 받아 그려졌으리라 짐작되는 "신사들의 저택" 같은 다수의 형식적인 건축물, 쟁기를 갈고 써레로 고르고 울타리를 치고 도랑을 파는 일, 나무를 벌채하고 양을 씻기는 일, 그 외 내가 모르는 농경 활동을 포함해 저지대의 전원 풍경을 이루는 온갖 요소, 여관의 안뜰, 우편 마차가 출발하는 모습, 가게들의 실내 장식, 가옥들, 온갖 축제 마당이며 유세 현장 등 도심의 생활상, 방의 내부 장식, 다양한 의상이나 정물을 담은 습작들, 여러 상징적인 비네트, 문장(紋章) 등 실내의 각종 생활상, 세인트 아이브스 스타일의 정어리 낚시법, 마게이트 스타일의 대구 낚시법 등 특정 어류를 포획하기

14 터너는 『리베르 스튜디오룸』의 모든 주제를 크게 역사적 사건 (H: Historical), 전원 풍경(P: pastoral), 기품 있는 전원 풍경(EP: Elegant Pastoral), 산경(M: Mountain), 해경(M: Marine), 건축물(A: Architectural) 등 여섯 가지 범위로 구분했다. 그리고 모든 작품에 알파벳 대문자로 주제를 나타냈다.

위해 고안된 영국 해안 전역에 걸쳐 자리 잡은 낚시법이나 어선 등을 구체적으로 그림에 담아낸 지역 고유의 각종 해양 경관, 여러 선박의 개별 부위를 담아낸 습작들, 각종 해전을 묘사한 작품 가운데 트라팔가르 해전을 조명한 중요도가 높은 두 작품 등이 있다. 이 두 작품 중 승리의 순간을 묘사한 작품은 그리니치 병원에, 넬슨 제독의 죽음을 묘사한 다른 하나는 터너 개인 소유의 화랑에 전시되어 있다. 각종 선박의 다양한 모습, 마지막으로 산간 풍경들은 로마, 카르타고 그 외 무수히 많은 고전적 요소는 물론 님프, 괴수, 유령, 영웅, 신 같은 신화, 역사, 우화 속의 인격적 존재와 함께 일부는 구성 요소들로 승화되고 나머지는 명확한 위치를 제공한다.

과연 어떤 통일된 마음이 이 모든 도처에 만연할 수 있단 말인가. 미심쩍은 마음에 의문할 수 있을 것이다. 감히 비할 바 없는 위대한 마음, 그야말로 무아의 마음이 바로 그것이다. 현재 우리가 재조명하고 있는 이 모든 시기를 통틀어 터너는 절대적으로 무한한 연민, 모든 것을 기꺼이 포용하는 연민을 나눌 줄 아는 인물로 나타나며, 이에 견줄 수 있는 배포라면 셰익스피어 이외 그 어느 것도 알지 못한다. 한 군인의 아내가 길가에 기대어 쉬고 있는 모습

은 셰익스피어에 견주어 결코 모자라지 않다. 또한 아야의 딸 리스바가 아들들의 주검을 바라보는 모습이 그것을 능가하지도 않는다.[15]

그의 마음에 어떠한 흥미도 가져다주지 못하는, 그의 가슴을 단 한 점도 사로잡지 못하는 것만큼이나 비열한 존재가 또 있을까. 그로 하여금 조화를 도모하도록 일으켜 주는 것만큼이나 위대하고 숭엄한 존재가 또 있을까. 후에 그가 터뜨리게 될 것이 과연 웃음이 될지 눈물이 될지, 앞날을 예언할 수는 없는 것이다.

바로 이곳에 한 인간으로서 터너의 위대함이 그 뿌리를 내린다. 이 연민이야말로 한낱 유체물에 지나지 않는 것들의 특징까지 담아내는 오묘한 표현력, 다른 어떤 화가들도 품어 본 일이 없던 절묘한 표현력의 원천이다. 인간성에 내재한 무례함과 상냥함의 차이를 가장 섬세하게 느낄 수 있는 이야말로, 오크와 버드나무 가지들의 차이를 인지하는 데 다른 어떤 이들보다 세세하다. 그러므로 뻣뻣한 것의 빈틈없는 뻣뻣함, 우아한 것에 서린 우아함, 광활

15 러스킨이 예로 든 '한 군인의 아내'는 『리베르 스튜디오룸』에 수록된 〈윈첼시(Winchelsea)〉(1808)에, '리스바'도 『리베르 스튜디오룸』에 수록된 〈리스바(Rizpah)〉(1808)에 각기 묘사되어 있다.

한 것이 품은 광활함같이 필연적으로 그림들 자체가 지닌 여러 특색 가운데 가장 도드라지는 것이야 말로 그림이 나타내고자 하는 무언가에 내재한 특수성인 것이다.

하지만 이 모든 것을 통틀어 다수의 그림을 비교하는 것만으로 가장 먼저 드러나는 것은 바로 화가로서 터너 본인의 심상(心狀)이다. 이는 외부의 격정에는 어려움 없이 몰입할 수 있음에도 그 자체로서는 더없이 침착한, 유난히 잔잔하고 평온한 마음의 상태를 말한다. 제아무리 극한의 심란함과 괴로움이라도 의지를 다해 기어이 연민의 정을 나누게 마련임에도 그 자체에는 어떠한 심란함도, 어떠한 슬픔도 존재하지 않으며 다만 잠잠하게 가라앉은 명랑함, 평온함이 절묘하게 깃든 명랑함만이 지극히 명상적인 상태로 남아 있다. 나름의 완벽한 조화를 깨뜨리지 않으면서도 한편으론 슬픔에 감동하다가 다른 한편으론 장난스러움에 기꺼이 자신을 굽힐 수 있는 명랑함 말이다.

이 시기 화가 터너의 심상에 대한 완벽에 가까운 초상으로 나에게 늘 다가왔던 그림이 있었으나 지금으로부터 수년 전 화재로 소실되어 유감을 금할 길이 없다. 〈로크비 부근의 브리그널 교회(Brignall Church near Rokeby)〉(1824년 전시)가 바로 그것이다. 오늘날에는 같은 작업의 판화본

(1822)[16]에서 미미한 느낌이나마 얻을 수 있다. 터너가 황혼의 가운데 "브리그널 강둑"[17]에 서서 협곡을 내려다보고 있다. 해가 기울었음에도 하늘은 부드러운 빛살로 가득하며, 계곡을 흐르는 그레타 강물은 화사하게 영롱이며 초저녁을 맞이하는 찬가를 흥얼거린다. 하얀 구름 두 조각이 서로를 따라 험준한 협곡 사이를 한 점의 바람도 없이 가르며 나아가고, 나머지는 머나먼 황야 위로 웅크린 몸을 드리운다. 수풀 속 온 이파리들이 은은한 대기 가운데 만연하며, 소년이 날리던 연이 가지들에 얼기설기 얽혀 하늘로 솟을 줄 모르자 연을 되찾을 생각에 나무를 오르고 있다. 그 광경 바로 너머 연 머리가 가리키는 쪽으로, 바위와 강줄기 사이 어느 외딴 들판 가운데 자리 잡은 변변찮은 모습의 교회가 보이며, 주변으로는 교회 묘지를 두르는 담장, 더는 바위를 오를 수 없으며 더는 강물이 지나가며 흥얼거리는 노래를 들을 수 없는 이들의 안식처를 가리키

16 토머스 D. 휘터커(1759~1821)의 저서 『리치몬드셔의 역사(History of Richmondshire)』(1818~1823)에 삽화로 수록되었다.

17 시인이자 소설가인 월터 스콧 경(1771~1832)의 시집 『로크비(Rokeby)』(1813)에 수록된 〈오, 브리그널 강둑이여(O Brignall Banks)〉를 말한다. 이 시집에는 터너가 수채화로 그린 로크비의 그레타 강변이 삽화로 수록되어 있다.

윌리엄 터너, 〈로크비 부근의 브리그널 교회〉(1822)

는 창백한 돌덩이 몇 점이 나타난다.

비록 가슴에 와닿는 아름다운 작품이 더는 없으리라 생각하지만, 정서가 동일한 그림들이라면 이 작품 외에도 얼마든지 존재한다. 그러나 보다 웅대하고 보다 동적인 장면에 공감을 표하는 작업들보다는 많다고 할 수 없다. 그럼에도 수많은 그림은 거의 언제나 특유의 부드러운 붓놀림으로 점철되어 있고 사랑이 가득하며, 이는 터너가 품은 여러 감정에 대한 가장 진실한 표현으로 보이도록 한다.

이 시기 터너의 심리에는 주목할 만한 또 다른 특색이 남아 있다. 다른 이들의 재능을 깊이 존경하는 충심. 다수가 따르는 관례를 마치 자연의 법칙이라도 되는 양 숭상하는 충성심이 아닌, 현재 자신과 같은 방향에 힘을 쏟았던 과거 모든 인물의 능력과 진가를 알아보고, 이에 비롯된 가르침이 자연이라는 위대한 교과서와 일치한다고 여겨지는 한 그들이 남긴 유산으로부터 기꺼이 조력 받을 준비를 갖추도록 하는 바로 그 충심 말이다. 그리하여 터너는 선행하는 거의 모든 풍경화가를 습작한다. 클로드 로랭(1600~1682), 푸생, 판 더 펠더 2세(1633~1707), 윌슨(1714~1782)이 주를 이루었다. 어쩌면 조지 보몬트(1753~1827) 일가를 포함한 당대의 여느 호소력 없는 인습

주의자들이야말로 터너로 하여금 위의 인물들의 작품에 전념하도록 종용한 원인이었을 것이다.

터너의 이 같은 행적은 아마도 수십 년 후에는 비범한 재능을 갖춘 한 인간이 보여준 가장 위대한 겸손의 증표로서 여겨질 날이 올 것이다. 이 귀감이 되어 마땅한 겸손은 불행을 낳기도 했다. 판 더 펠더와 로랭의 작품에 대한 습작이 터너에게 끼친 지독한 악영향을 고려했을 때 말이다. 그는 판 더 펠더를 모방해 [현재 엘즈미어 백작(1800~1857)이 소장[18]한] 해경화(海景畵) 가운데 상당수를 망치고 말았다. 로랭으로부터는 금세기 초 성행했던 그리스 미술에서 차용한 개념들로 확고히 다져진 그릇된 이상향을 체득하고 말았다. 이는 그의 여러 구성화 곳곳에 만연한 외잡스러움, 즉 고대 혹은 전원의 생활상에 대한 관념들이 오늘날 런던 교외 별장들의 건축에 영향을 끼쳤다는 점에서 "트위크넘풍 고전주의"라고 통칭하는 것이 아마 가장 알맞을 듯싶은 외잡스러움으로 낱낱이 드러났다.

18 이는 〈돌풍 속 네덜란드 선박들(Dutch Boats in a Gale)〉(1801)을 말하며, 흔히 '돌풍(The Gust)'이라는 명칭으로 알려져 있는 판 더 펠더 2세의 〈격랑 속 돌풍에 사로잡힌 한 선박(Een schip in volle zee bij vliegende storm)〉(1680)을 모작한 흔적이 역력하다.

윌리엄 터너, 〈돌풍 속 네덜란드 선박들〉(1801)

윌리엄 터너는 니콜로 푸생, 필립 J. 루테르부르 2세 (1740~1812)로부터(어쩌면 윌슨으로부터) 유익한 배움을 얻어낸 것으로 보이며, 차후 이어진 여정 가운데 마주하게 된 드높은 명망의 인물들[특히 파올로 베로네세(1528~1588)와 틴토레토]의 작업들로부터 배움을 얻어낸 듯하다. 나는 터너가 티치아노의 〈순교자, 성 베드로의 죽음(Martirio di San Pietro da Verona)〉(1527)의 오른쪽 상단 구석에 너도밤나무 잎이 새겨져 있다는 사실을 유난히 기뻐하며 이야기하는 것을 직접 들을 일이 있었다.

나는 터너의 작품 어느 곳에서도 살바토르 로사의 영향만큼은 찾을 수가 없다. 이 사실은 놀랍지 않다. 살바토르가 판 더 펠더 혹은 로랭 그 어느 쪽에 견주어도 우월한 실력을 자랑하는 인물이라 한들, 고집 있는 저속한 풍자화가에 지나지 않았기 때문이다. 터너는 도움을 얻기 위해서라면 범부들 앞에서도 자신을 한없이 낮출 수 있는 인물임에도 결코 그릇된 부류들에 의해 타락될 수 없는 위인이었다. 뿐만 아니라 한 번도 고전 시대의 생활상을 두 눈으로 직접 본 일이 없었던 까닭에 로랭을 이 분야의 권위자로 여기고 습작했다.

그럼에도 터너는 산맥이며 격류 등을 **두 눈으로 직접**[19]

보았기에 살바토르가 위대한 솜씨로도 이 천혜의 광경을

그림에 담을 수 없었으리라는 사실을 잘 알고 있었다.

19 이 책의 75쪽, 러스킨이 살바토르를 비롯해 17세기의 풍경화가들을
"산이라 하면 누구든 떠올릴 법한 …… 대도시에서 생활하던 인물들이
었다"고 평가한 대목과 대비된다.

윌리엄 터너의 제2시기

이 시기 가장 특색 있는 그림들 가운데 하나는 다행히
도 완성 연도가 기재되어 있으며(1818), 2년 이내 완성된
또 다른 그림, 내가 앞으로 터너 '제2시기'라 통칭하게 될
시기의 특색을 띠는 그림 앞으로 우리를 인도하기에 이른
다. 현재 이 그림은 터너의 가장 오랜 친구이자 가장 진실
한 벗 가운데 하나인 월터 R. H. 포크스(1769~1825)의 판
리 대저택에 소장되어 있으며, 그림의 전경 속 고지 밑에는
위아래로 들썩이는 두드러진 필체로 글귀가 새겨져 있다.

몽세니 고개, J. M. W. 터너, 1820년 1월 15일.[20]

20 〈몽세니 고개(Passage of Mont Cenis)〉(1820).

그림은 몽세니 고개 정상의 풍경을 담고 있는데, 길 가까이로 여행객을 위한 편의처, 혹은 그 당시 편의처로 쓰였으리라 추측되는(그 여부가 지금은 기억이 나지 않는다) 건물, 마치 일부는 요새로 쓰기 위해 짓기라도 한 듯 정사각형의 자그마한 건물 한 채가 보이며, 그 정면에는 띄엄띄엄 떨어진 일련의 돌계단, 그리고 현관으로는 도개교처럼 보이는 다리 하나가 자리하고 있다. 366 혹은 457미터쯤 떨어져 있음에도, 이 건물은 맹렬한 산바람의 힘을 입어 험준한 바위들 위로 걸친 짙은 구름들을 가르며 역광 속에서 어둑한 회색빛의 풍모를 드러낸다. 엄밀한 의미에서의 하늘은 풍경 어디에도 보이지 않으며, 구름만이 지붕을 이루며 대기를 부유할 따름이다. 그럼에도 고공이 너무 옅은 까닭에 어둠의 짙은 중량감 또한 대기 어디에도 비치지 않으며, 한파 덕에 거칠고 황량해 번뜩이는 화강암 언덕의 거대한 기슭이 눈 더미를 가르며 여기저기 무시무시한 풍모를 드러낸다. 왼편으로는 기다랗고 음산한 모양으로 16호라고 표시되어 있는 대피 시설이 자리하고 있으며, 바람이 광기 어린 선풍을 일으키며 지붕 위의 눈 더미를 날려 보내고 창문을 드나들며 싸라기눈을 뿜어 대는 광경이 건물의 모습에 황망함을 더한다. 가까운 지면

은 눈이 절반은 녹고 절반은 짓이겨져 파리한 빛을 띠고 있다. 전방으로는 승합용 마차가 하나 있으며, 말들은 도저히 바람을 마주하기가 두려워 뒤로 휙 돌아서 버렸고, 승객들은 창문에 끼인 채 빠져나가고자 갖은 애를 쓰고 있다. 조금 더 너머에는 또 다른 마차가 도로를 이탈했다. 몇 사람은 바퀴를 밀고 마부는 말의 머리 위로 온 힘을 다해 고삐를 당기고 채찍을 갈기기를 멈추지 않고, 비록 너무 멀리 떨어진 까닭에 채찍은 보이지 않지만 마부가 들어 올린 팔이 역광을 받고 있다.

확신하건대, 초창기 터너의 작품에 익숙한 사람이라면 누구든 이 그림을 처음 마주하는 순간 다음의 두 가지 특색에 매료될 것이다.

풍경의 역동적인 흥취가 가져다주는 외관상의 즐길거리가 바로 첫 특색이며, 이는 이전 작업에 전제되었던 관조적인 철학으로부터 철저히 차별된다. 몸짓과 활력이 움트는 모든 장면에서 기쁨이 포착되었으며, 오랜 관찰을 거친 **외재적 사실성**에 대한 단순 묘사에 그치지 않고 터너 자신의 **내재한 감정**에 기원을 두는 모종의 위력과 분노를 통해 작품을 이루는 선 하나하나가 비로소 생동한다. 물론 주제 자체가 빛깔을 더하기에 적합하지 않은 까닭이긴

할 테지만, 형상을 띠는 소재들을 묘사함에 있어 그 인상에 황막함을 더하기 위한 까닭이긴 할 테지만, 밝은 계통의 고유색이라면 (도입되었을 요소마저 의도적으로) 모조리 채택하기를 거부했다는 점이 두 번째 특색이다. 그렇게 채택된 어둡고 애조로운 색조가 색채의 구성에 종속되기보다는 오히려 이를 선도하는 요소로서 거듭나도록 하기 위해 공을 들인 결과, 색의 가락까지 가능한 최고의 절정에 이르게 되었다. 화강암으로 이루어진 곳 곳곳에 차분하게 내린 따뜻한 색조, 두 건물의 벽을 덮은 칙칙한 빛깔, 하물며 명암의 정도마저 이들과 대비되는 수북 쌓인 눈 더미의 회색빛, 빙하의 얼음에 서린 희미한 녹색과 섬뜩한 파랑 등 이 모든 요소가 과거 그 어떤 그림들 가운데에서도 전례를 찾을 수 없던, 이 변환의 시기 고유의 백미를 빌려 표현되었다.

따라서 바로 이런 점들이 터너 제2시기의 특색, 즉 첫 시기와 구별되는 주요한 특색이다. 화가로서 터너의 내면에 태동하는 어떤 원동력, 안정감은 줄이되 구상 속 넘치는 힘과 번뜩이는 정열은 드높여 주는 새로운 활력. 이 시기 고유의 색채가 구도를 조성하는 데 적어도 필수 요소로서 자리함은 물론 주된 요소로서 적잖이 나타난다.

윌리엄 터너, 〈몽세니 고개〉(1820)

이 시기에 구성된 작품들 가운데 화사하고 평온한 주제나 완벽한 고요감을 바탕으로 하는 그림들을 찾기가 불가능 혹은 어려운 까닭이 아닌, 이른 시기의 작업에서도 활력과 소란스러움을 찾을 수 있듯 이 시기의 작업에 고즈넉함이 서려 있다는 점에서 이 같은 특색은 터너 본인에 내재한 기질에 그치지 않고 의식적인 노력 끝에 생생하게 담아낸 하나의 외부적 특질로서 거듭난다. 가장 완벽한 평온이 깃들어 있는 작업들 가운데 하나가 바로 『영국과 웨일스의 절경』에 수록되어 있는 〈컴벌랜드 얼스호(Ulleswater, Cumberland)〉(1835)다. 〈카우즈 와이트섬(Cowes, isle of wight)〉(1830)에서는 세차게 철썩이는 놋질만 이따금 고요를 깨뜨리며, 〈노섬벌랜드주 알른윅(Alnwick, Northumberland)〉(1830)에서는 수사슴 한 마리가 목을 축이는 모습이 그러할 따름이다. 하지만 이 그림들은 못해도 열의 아홉은 하늘이나 물결 혹은 살아 있는 형체들 등 그림 속 어떤 요소 하나가 빠른 움직임 속에 있다. 또한 터너의 가장 저명한 그림들은 거의 한결같이 그림 속 무언가 하나가 (때론 심지어 모두가) 극렬한 움직임 속에 있는 작업들이었으며, 실례로는 〈티스의 하이포스 폭포(High Force of Tees)〉(1822), 〈코벤트리(Coventry)〉(1832), 〈몬머스

셔주 란토니(Llanthony, Monmouthshire)〉(1836), 〈솔즈베리 월트셔(Salisbury, Wiltshire)〉(1830), 〈란베리스 호수, 웨일스 (Llanberis Lake, Wales)〉(1834) 등을 거론할 수 있다.

그러나 명확한 구분을 보이는 요소는 색감이다. 색채가 어떤 변화를 거쳐 왔는지 보기 위해, 우리는 앞서 언급한 포크스의 작품 목록으로 돌아가야 한다. 터너 제1시기의 인습적인 작화 체계가 단지 습작을 용이케 하기 위한 여느 방도에 지나지 않았다는 점에서, 이와 같은 변화가 언젠가 한 번은 오기 마련이라는 것은 예견되어 있다. 그러나 직접 원인이 되었던 것은 1820년에 있었던 여행이었다. 앞서 묘사했던 그림에 새겨진 '몽세니 고개, 1820년 1월 15일'에서 짐작했을지 모르겠으나, 이 그림은 문제가 되는 이날 화가가 어떤 일을 겪었는지를 나타내고 있다.

화가는 1820년, 당시로는 겨울에 알프스를 횡단했고 그 겨울을 전후로 하는 (같은 여행) 어느 여름에는 라인강의 풍경을 담아 보디 컬러로 채색한 일련의 밑그림들을 완성했으며, 이 작업들은 모두 오늘날 포크스의 대저택에 소장되어 있다. 이 밑그림들은 자연으로부터 엄격하게 채택된 색이나 분위기 등이 가져다주는 **효과**를 즉각 기록해 낸 작업이다. 모든 소재의 데생 및 세부 요소들이 비교적

위: 윌리엄 터너, 〈컴벌랜드 얼스호〉(1835)
아래: 윌리엄 터너, 〈카우즈 와이트섬〉(1830)

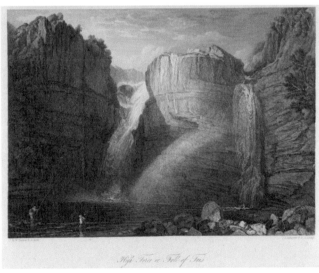

위: 윌리엄 터너, 〈노섬벌랜드주 알른윅〉(1830)
아래: 윌리엄 터너, 〈티스의 하이포스 폭포〉(1822)

위: 윌리엄 터너, 〈코벤트리〉(1832)
아래: 윌리엄 터너, 〈몬머스셔주 란토니〉(1836)

위: 윌리엄 터너, 〈솔즈베리 윌트셔〉(1830)

아래: 윌리엄 터너, 〈란베리스 호수, 웨일스〉(1834)

종속적인 역할에 그침에도 색만은 종래의 명암만큼이나 주된 요소로 역할함은 물론 이미 빛과 그림자와 조화를 이루며 절묘하게 어우러졌음에도 여전히 확연하게 두드러진다. 이렇게 색이 가장 주된 목표로 거듭나면서, 터너는 자연히 하루 가운데 가장 사랑스러운 때를 선별하게 된다. 이전 터너의 그림들이 적어도 여섯 가운데 다섯은 낮 시간대의 일광을 담았던 반면, 이제는 저녁으로 관심이 향한다. 그렇게 언덕 위로 내리는 장밋빛 햇살, 붉게 이글거리는 하늘을 가르는 태양의 눈부신 하강, 서쪽 하늘을 뭉그러뜨리며 떠오르는 청월(淸月)을 품은 장엄한 황혼, 이후 줄곧 터너의 가장 원대한 영감들의 주제가 되어 준 일련의 풍광을 우리는 드디어 처음 목도하게 된다.

나는 유럽의 여러 하늘에 서린 다양한 색채가, 터너에게 가져다준 깊은 인상과 감명이 바로 이와 같은 변화의 **직접적인** 원인이었음을 믿어 의심치 않는다. 처음 유럽 대륙을 여행했던 1800년 당시만 해도 터너는 비교적 젊은 미술 학도였다. 자신이 원하는 형상을 마음껏 그릴 역량이 되지 않았던 탓에, 모든 정력과 고민을 부득이 이 기초 목표에 쏟아야 했다. 하지만 다른 인상과 감명을 불편 없이 받아들이면서, 자신의 기교에 완벽을 가하기 위한 순

간에 다다랐음은 물론 이전의 모든 풍경화가 공허하고 무
가치하다는 것, 그간 유화니 수채화니 불려 왔던 것들이
자연의 색채와 견주어 보노라면 한낱 잉크며 목탄의 얼룩
에 지나지 않았다는 것, 그 어떠한 관례, 그 어떠한 권위도
단칼에 떨쳐 버린 후 이를 딛고 일어서야 한다는 것, 이
일련의 교훈을 깨닫게 해 준 라인강에서의 첫 일몰을 아
로새기는 순간이 다가왔다. 터너는 모든 인습과 권위를 떨
쳐 냈다. 자신의 위대한 정신을 저당잡고 있던 판 데 벨데
와 로랭의 유산 또한 여느 학교나 학회에서 설파하던 온
갖 폐물 단지 같은 소리들과 함께 뿌리째 뽑아냈으며, 이
는 이윽고 범람하는 라인강의 격류에 영영 휩쓸려 나갔
다. 그렇게 라인강을 품은 지벤게비르게산맥의 바위들 너
머로 새로운 여명이 솟아올랐다.

　여기에는 변화를 한층 더 완벽하게 도모하도록 종용했
던 또 다른 동기가 있다. 동료 화가들은 터너의 우월한 데
생 능력을 일찌감치 의식하고 있었으며, 그들이 바랄 수
있던 최선은 터너가 채색에는 약하지 않을까 하는 희망에
지나지 않았다. 동료들은 이 바람을 노골적으로 떠들고
다녔으며, 터너의 귀에까지 닿았다. 터너의 가장 주요한 해
경화 가운데 하나로 꼽히는 작품[21]의 판화 작업을 맡았던

인물[22]로부터 내가 얼마 전 전해 들은 바로는, 문제가 되는 이 시기를 전후로 어느 날 터너가 원화를 몇 달간 보지 못한 상황에서 도판 작업의 진척 상황을 확인하고자 별안간 방으로 들이닥쳤다고 한다. 잠시 이 작업에 대해 말하자면, 어두운 색감의 초창기 그림들 가운데 하나였음에도 정면에는 마치 오팔 같은 색조로 수놓은 진주 빛깔의 조그만 물고기 하나가 호화롭게 새겨져 있는 작품이다. 터너는 얼마간을 그림 앞에 우두커니 서 있다가 웃음을 터뜨리며 뭔가 재밌기라도 한 듯 그림 속 물고기를 가리키며 "항간에서 떠들기를 내가 색 하나 입힐 줄 모른다더군!"이라고 말하고는 휙 돌아서 가 버렸다고 한다.

이런 다양한 자극과 충동의 부득이한 영향 아래 있었던 덕에, 이 변화란 것은 전적이었다. **이후 모든 소재는 주로 색을 바탕으로 구상되었다.** 따라서 어떠한 판화 작업에서도 이 시기 소묘에 대한 흔적만큼은 찾을 수 없었다.

진실을 조금이라도 깨달은 화가들은 이윽고 절망에 빠졌다. 이는 버몬트파, 고전주의자, 부엉이 같은 뜨내기 부

21 〈칼레 부두(Calais Pier)〉(1803)의 판화는 1827년에 완성되었다.
22 조각가 토머스 G. 럽톤(1791~1873).

류들[23]이 주를 이루었으며, 이들은 하나같이 자신이 어리석은 만큼 분개했다. 그들은 일체의 자연을 의도적으로 외면했으며, "그럼 갈색 나무는 어디다 배치하느냔 말인가?"라는 따위의 질문이나 늘어놓을 따름이었다. 모두를 압도하기에 충분하리만치 눈부신 폭로가 그들을 상대로 광범위하게 이루어졌다. 물론 **그들**에게는 이해할 수 없는 만큼 견딜 수 없는 계몽의 광휘였을 것이다. 그들은 요란스럽게, 이구동성으로, 집요하게 "부엉부엉"거리며 "아닌 밤에 달을 향해 불평했다."[24]

오늘날 라파엘 전파를 상대로 쏟아지는 꿱꿱거리는 소리와 꼭 같은 날카로운 비명이 온 사방 어두침침한 곳곳에서 일시에 터져 나왔다. 『천일야화』 속 고색창연한 이야기들이 이다지도 진실했을 줄이야. 순백의 생령 하나가 황

23 러스킨은 부엉이가 고대 그리스에서 지혜를 상징하는 동물로 여겨졌다는 점, 동시에 아울(owl)이 "영리한 것 같으면서 멍청한 사람"(『YBM 영한 사전』)을 뜻한다는 점을 빌려, 아울을 고대 그리스의 미술 양식 등 여타 정통과 관습을 절대적인 기준인 양 무비판적으로 떠받들던 당대의 고전주의자, 인습주의자들을 가리키는 명칭으로 쓴 것으로 보인다. 러스킨의 자서전 『과거(Praeteria)』(1885) 2권, 198쪽.

24 토머스 그레이(1716~1771)의 시 「시골 묘지에서 읊은 만가(Elegy Written in a Country Churchyard)」(1751)의 세 번째 구절을 차용한 것이다.

금강에 다다르기 위해 고갯길을 힘겹게 오르는 와중임에
도 길옆으로 나뒹구는 검은 돌멩이들이 한 알 한 알 번갈
아 가며 저속하게 내뱉는 조롱과 숙덕거림, 온갖 욕설. 결
국엔 버티지 못하고 뒤돌아보며, 그렇게 자기들과 같은 여
느 검은 돌멩이 한 알로 타락할 것이라고 떠들어 대는 온
갖 조롱과 숙덕거림이란…….[25]

터너는 결코 뒤돌아보지 않았다. 손으로 두 귀를 틀어
막고라도 걸음을 내디딜 수밖에 없는 상황에서 강인한 인
물이라면 응당 가져 마땅한 특유의 고집으로 씩씩거리며
앞으로 나아갈 따름이었다. 터너는 자기 안으로 침잠했
다. 어느 누구로부터 어떤 도움이나 충고 혹은 동정도 구
할 길이 없었다. 그리고 자신을 혹독한 연마로 떠밀었던
이 불굴의 정신은 때론 그를 그릇된 결과로 이끌기도 했
는데, 이는 그를 향한 일말의 연민을 표하는 것만으로도
얼마든지 무마될 수 있었다. 그에게 깃든 새로운 활력, 그
를 삼켰던 완전한 고립, 이 두 가지 모두 치명적이라는 점
에서는 마찬가지였으며 당시의 그림 다수에서 양쪽의 폐

25 러스킨이 『천일야화』의 한 일화인 듯 암시하고 있는 이 이야기는 본인
이 쓴 동화 『황금강의 임금님(The King of the Golden River, or The Black
Brothers)』(1851)의 한 장면을 묘사한 것이다.

단이 고루 나타난다. 개중 일부는 욱하고 거칠거나 실험적인 면모가 보이며, 나머지는 여론에 굴하지 않는 뚝심을 탁월하게 표현해 내는 것 이상의 무언가가 엿보인다.

그럼에도 이 모든 작품에는 고귀한 미덕이 깃들어 있다. 바로 작품의 하나에서 열까지 온전히 터너 고유의 것이라는 점이다. 죽은 거장들에 대한 추억도 회상도, 로랭이나 푸생의 양식을 빌려 제 솜씨를 드러내려는 도전 따위도 존재하지 않으며, 터너의 영혼이 품은 모든 능률이 오직 그가 보고 기억하는 대로의 자연에 단단히 고정되어 있을 따름이다. 참된 상상력을 가진 인물들이 으레 자신의 역량이 닿는 것이라면 뭐든 낚아채는 것과 같은 집요함, 한 번 부여잡으면 긴장을 놓을 줄 모르는 집요한 포착 능력을 바로 이해하기 위해서 우리는 터너의 어마어마한 기억력에 특히 주목해야 한다.

윌리엄 터너의 작품 목록, 혹은 특정 연속물의 목록을 살펴보노라면, 우리는 동일한 주제가 두 번, 세 번, 때론 몇 번이고 반복된다는 사실을 깨닫게 된다. 오늘날 풍경화가들 가운데 십중팔구는 자신이 좋아하는 화재라면 그림자나 구름 따위를 다른 위치에 배치해 놓고선 매번 새로운 "인상"을 (스스로 기꺼이 칭하기를) "창작"한답시고 스

무 겹, 서른 겹, 예순 겹은 더 그려 낼 것이다. 하지만 터너의 화재들이 어떻게 연속을 이루는지 고찰해 본다면, 이는 그가 가장 좋아하는 몇 장소에서 실제로 받은 인상들에 대한 기록 혹은 어린 시절 받았던 인상에 대한 반복적 모방 가운데 하나라는 사실, 또한 실력이 향상됨으로써 이를 마땅히 다룰 수 있게 되며 본질이 되는 요소를 작업에서 거듭 구현한다는 사실을 알게 된다. 우리는 결국 둘 가운데 어느 쪽이 되었든 **두 눈으로 직접 본 사실들**에 대한 기록이라는 점, 즉 방에 틀어박혀 가장 괜찮은 초벌 작업을 하나 골라 색을 채우는 따위의 작업만은 **결코** 아니라는 점을 깨닫게 된다.

여행객이라면 누구든, 적어도 서른 해는 버틴 여행객이라면 칼레를 사랑할 것인데, 이곳은 터너가 낯선 세상 속에 있다는 기분에 사로잡히게 했던 첫 도시이기도 하다. 터너는 칼레를 지극히 사모했다. 칼레를 습작한 그림을 내가 따로 모아 분류한 적은 없으나, 다섯 점 정도가 떠오른다. 그중에 〈파 드 칼레(Pas de Calais)〉(1827)라는 대규모 유화 작품이 생각난다. 이는 해가 한창이던 시간, 배가 해협을 건너며 프랑스 쪽에 가까워지고 있을 때 자신이 본 풍경을 담은 것이다. 이 작품은 바람이 일기 전에 뭍에 다다

104

르려고 내달리는 프랑스 어선들을 세밀하게 습작했으며, 풍경 저 멀리 절경을 자랑하는 오래된 도시 하나가 눈에 띈다. 그다음으로 『리베르 스튜디오룸』에 수록된 〈칼레 항(Calais Harbour)〉(1816). 이 작품은 항구로 접어들던 순간 직접 목도한 풍경, 지독한 날씨가 드리우는 하늘 아래로 거대 범선 하나가 금방이라도 항로를 가로막거나 방파제로 곤두박질칠 듯 휘청거리는 모습을 표현했다. 몇 년 전 럽톤이 판화로 옮긴[26] 〈칼레 부두(Calais Pier)〉(1803)라는 대형 유화 작품도 있다. 이는 터너가 육지에 다다른 후 범선의 움직임을 보고자 곧장 부둣가로 달려가 직접 본 광경을 화폭에 옮긴 것이다. 날씨는 계속 악화되었고, 부두 앞머리 부근에 있던 여자 인부들이 비참한 모양으로 바람에 휘청거리고 있었으며, 또 다른 어선 몇 척은 풍랑을 가르며 전속력으로 달리고 있었다. 〈칼레의 붉은 요새, 혹은 썰물 때의 칼레 모래사장(Fort Rouge, Calais or Calais Sands, Low Water)〉(1830)도 있다. 이는 데쌍 여관에 거처를 둔 터너가 저녁을 먹고 밀물이 다 빠져나간 저녁 모래사장을 거닐 생각으로 숙소를 나서며 마주한 광경을 담았다. 황

26 이 판화 작업은 결국 출간되지 않았다.

위: 윌리엄 터너, 〈칼레 부두〉(1803)
아래: 윌리엄 터너, 〈칼레 항〉(1816)

윌리엄 터너, 〈칼레의 붉은 요새, 혹은 썰물 때의 칼레 모래사장〉(1830)

폐한 모래사장을 본 일이 없었던 터너에게 이 광경은 깊은 인상을 남겼다. 조개잡이 아가씨들이 모래사장 도처에 우글우글 흰 점을 이루며 거친 해안가를 돌아다녔고, 폭풍이 소강상태에 접어들면서 압권의 석양이 저물고 있었고, 붉은 요새의 창살들이 석양의 역광을 받으며 앙상하게 빛났다. 터너는 이 습작을 곧장 채색하려 들지 않았다. 심사숙고 후 오랜 시간이 지나고 나서 색을 입혔다.

마지막으로 월터 스콧의 저서에 실린 삽화들 속 비네트[27]가 있다. 이는 터너가 골똘히 생각에 잠긴 채 여관으로 돌아가던 길에 마주했던 광경을 담고 있다. 회전 등대 하나가 불현듯 나타나 터너를 향해 불빛을 쏘아 대며 걸음을 막아섰다. 이 습작을 좋아하지 않았음에도, 어찌 된 영문인지 그로부터 이십 년 혹은 삼십 년이 흐른 뒤 해당 저서의 다른 작업들을 끝마치고 칼레 작업을 맡아 달라는 요청을 받았을 때는 막상 이 광경을 비네트에 담아냈다.

물론 이 모든 것을 터너로부터 직접 들은 것은 아니지만, 누구든 그림들을 비교해 본다면 내 해석을 수긍할 것

27 월터 스콧 경의 저서 『산문 작업들(Prose Works)』(1834~1836) 27편에 수록된 비네트 〈칼레(Calais)〉(1834~1836)를 말한다.

이다. 물론 앞서 언급한 대로[28] 여겨지는 것이 사실이지만, 이것이 어쩌면 하루가 아닌 이틀 혹은 사흘에 걸쳐 끼쳤던 인상들이었을지도 모른다. 그럼에도 여행객의 일기마냥 담백하게 쓰여진 하나의 연속된 인상들의 기록이라는 사실에는 변함이 없다. 모두 순수한 진실만을 담은, 따라서 영원히 남을 기록 말이다.

나는 이런 일련의 해석을 터너의 나머지 작업들에 무한히 적용할 수 있다. 흥미롭게도 터너의 그림들 가운데 일부에는 작품의 화재를 막론하고 어떤 은밀한 표식이 새겨져 있다. 예컨대 스카보로의 풍경을 담은 세 점의 그림[29]을 본 일이 있는데, 모두 전경에 불가사리 하나가 있었다. 이 외 해경을 화재로 다룬 다른 어떠한 작업에서도 불가사리가 등장하는 그림은 단 한 점도 본 기억이 없다.

주목할 만한 또 다른 유형의 반복적 재현이 있다. 즉 어

28 터너가 한곳에 오래 머무는 것을 좋아하지 않았다는 점에서, 그렇기에 여정의 시작부터 이틀 혹은 사흘이나 쉰다는 것은 상상하기 어렵다는 점에서 더욱 그럴 것이다.

29 이 가운데 하나는 〈스카보로(Scarborough)〉(1825) 같은 그림을 럽톤이 이듬해에 판화로 옮겨 『영국의 항구들(Ports of England)』(1826~1828)에 수록한 판화(1826), 마지막 하나는 1816~1818년 즈음에 작업된 스카보로에 대한 여러 밑그림 가운데 하나인 것으로 추정된다.

위: 윌리엄 터너, 〈스카보로〉(1825)
아래: 윌리엄 터너, 〈란토니 대성당〉(1794)

릴 적에 받은 한 인상의 되풀이 말이다. F. H. 베일의 소장
품목 가운데는 란토니 대성당의 모습을 그린 작은 호수의
그림[30]이 있다. 작업 시기는 1795년 즈음이며, 소년기 특유
의 미숙한 양식이 남아 있음은 물론 야외에서 실경을 사
생하고 나서 거처로 돌아와 마무리 작업을 한 흔적이 역
력하다.

유난히 소나기가 잦은 날이었을 것이다. 언덕은 내리는
비를 장막으로 부분부분 자취를 감추었으며, 이따금 햇빛
이 대기를 뚫으며 어슴푸레 빛나곤 했다. 사내 하나가 산
간의 개울가에서 낚시를 하고 있었다. 어린 터너는 수풀
아래 비를 피할 만한 곳을 찾아 밑그림을 그렸으며, 집으
로 돌아와서는 그 소나기가 퍼붓던 광경을 최대한 화폭에
담기 위해 갖은 애를 썼다. 식탐 어린 아이의 마음으로 무
지개를 더하는 호사를 부렸고, 비를 피하던 바로 그 수풀
을 담았으며, 마지막으로는 이음새가 서투른 유행이던 브
리치스를 차려입은 낚시를 하는 어부를 다리를 길게 뻗은
모습으로 그렸다.

이십 년이 흐르고 나서, 즉 본인이 품은 여러 정서 그리

30 〈란토니 대성당(Llanthony Abbey)〉(1794).

고 원리 원칙들이 내가 상술하고자 갖은 노력을 기울였던 그 전적인 변화를 거친 다음 가장 거센 연마의 가운데 있던 모든 역량을 다해 『영국과 웨일스의 절경』 작업에 착수했다. 이 풍경집에서 터너는 란토니 대성당을 화재로 도입했다. 보라. 소년 시절 끼적이던 밑그림, 소년 시절 품던 생각으로 다시 돌아가는 모습을. 수풀은 그대로 둔 채, 낚시꾼을 궁정의 기품이 조금 모자란 옷으로 수수하게 차려 입혀 강 반대편으로 옮겨 두고, 수풀 아래 비를 피하던 곳에 본인 대신 그 인물을 그려 넣었다. 서른 해 전에 내렸음에도 여태 생생한 그날의 소나기를 보다 잘 구현해 내기 위해, 그간 자신이 쌓은 모든 역량과 새로운 지식을 적용한다. 그 결과로 탄생한 것[31]이 바로 이 그림이며, 이 그림이야말로 터너 제2시기 가장 고상한 작풍을 자랑하는 작업 가운데 하나다.

『영국과 웨일스의 절경』에 수록된 작업들 가운데 예와 같은 반복을 보여주는 또 다른 그림은 현재 포크스의 대저택에 소장되어 있는 〈얼스호〉다. 작화 방식으로 미루어 보건대 1808년 혹은 1810년 즈음 제작된 것으로 추측된

31 『근대 화가론』 2권 3절 4장 참조.

다.[32] 아니라고 한들 이 작업은 수수한 작풍을 보여주는 터너 제1시기의 그림이다. 잔잔한 호수가 보이며, 서쪽으로는 잿빛 그늘이 언덕을 삼키고 있으며, 동쪽 언덕은 빛을 받아 새하얀 뭉치를 이루고 있다. 그 가운데 안개처럼 솟아 있는 헬벨린산맥의 풍모가 호수의 잔잔한 수면 위에 반짝이고 있다. 정면에는 어윈 소 몇 마리가 호수의 얕은 물가에 희미하게 자리 잡고 있으며, 호숫가에서 91미터 남짓 떨어진 곳에는 배 하나가 미동도 않고 둥둥 떠 있다. 전경에는 부서진 바위 조각들이 널브러져 있으며 사랑스러운 모습의 전나무 가지가 좌우에 자리하고 있다.

얼스 호숫가의 고즈넉한 저녁을 기록에 담은 이 작업이 터너의 솜씨였음은 분명하지만, 수준은 미흡하다. 당시 터너의 역량으로는 저녁노을 특유의 빛깔을 그림에 담을 수 없었다. 따라서 『영국과 웨일스의 절경』을 작업하는 단계에서야 이 그림으로 돌아와 갈고닦은 능력을 바탕으로 작업을 했다. 같은 언덕은 물론 같은 그늘, 같은 그림자, 같은 소 떼(터너의 마음속 이십여 년을 정확히 같은 위치에 그대로 우

32 〈고바로 공원에서 바라본 얼스호(Ullswater from Gobarrow Park)〉 (1815).

윌리엄 터너, 〈고바로 공원에서 바라본 얼스호〉(1815)

두커니 서 있었다), 같은 배, 같은 바위 조각 모두 그 자리 그
대로 놓여 있었으며, 본인이 구상하던 색채의 양감과 충
돌하는 까닭에 전나무 가지들만 걷어 냈을 뿐이다. 몇 인
물들이 멱을 감고 난 모습이 도입되고, 첫 작업에서는 회
색빛과 미미한 금빛을 띠던 곳이 두 번째 작업에서는 각
기 보랏빛, 이글거리는 장밋빛으로 거듭나게 된다.

　그러나 가장 흥미로운 예시 가운데 하나는 어쩌면 윈첼
시를 배경으로 하는 일련의 소재들 가운데 있을지도 모
르겠다. 『리베르 스튜디오룸』에 수록된 〈서섹스주 윈첼시
(Winchelsea, Sussex)〉, 1812년에 제작된 이 작품에서는 길
옆의 조그만 둔덕에 기대어 앉아 있는 한 여인 그리고 그
녀와 이야기를 나누는 군인을 만나 볼 수 있다. 1817년도
에 제작된 판화 작업[33]에는 윈첼시를 배경으로 하는 작은
소재가 담겨져 있다. 그림 속에는 보따리를 둘러멘 **두 여
자와 군인 둘**이 강가를 끼고 평지를 터벅터벅 걸어가는
모습, 멀리 짐마차 하나가 앞서가는 모습 따위가 묘사되어
있다. 이 둘로는 성에 차지 않았는지, 1830년도에 제작된

33 〈서섹스주 윈첼시 라이 로(路)에서(Winchelsea, Sussex, from the Rye
Road)〉(1817).

판화 작품[34]에 같은 소재를 한 번 더 채택한다. 이번에는 아예 연대가 행군을 하고 있다. 짐마차는 십삼 년간 그다지 멀리 나아가지도 않은 채, 두 여자 가운데 하나가 지친 나머지 길가에 주저앉아 있다. 다른 여자는 보따리로 그녀를 떠받쳐 주며 마실 것을 챙기고 있다. 동정하는 듯한 표정의 세 번째 여자가 추가되었고, 군인 둘은 이제야 멈추어 섰으며, 그중 하나는 수통으로 물을 마시고 있다.

그럼에도 터너의 기억력이, 집요함을 보이는 영역이 전반적인 광경 혹은 특정한 사건 등에만 국한되는 것은 아니다. 나뭇가지의 갈래, 그림자의 넓이, 돌멩이의 균열 등 그에게 기쁨을 가져다주는 것이라면 빛깔 하나하나의 어우러짐, 구도나 배치 등 어떤 요소든 끌어 와서 도입하고 차용하기를 끊임없이 반복할 것이며 이는 뜻밖의 방식으로 다른 사고나 발상과 새로이 관계를 맺게 될 것이다. 포크스가 판리의 대저택에 보관 중인 애장품들 중에는 사유지에 위치한 평범한 숲속 산책로의 모습을 담은 실경화가 있다. 이후 이 작업은 『리베르 스튜디오룸』의 수록작

34 〈서섹스주 윈첼시(Winchelsea, Sussex)〉(1830)는 『영국과 웨일스의 절경』에 수록된 작품이다.

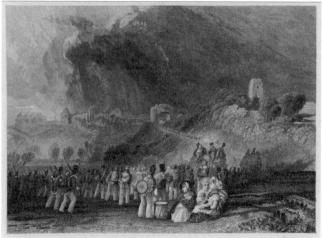

위: 윌리엄 터너, 〈서섹스주 윈첼시〉(1812)
아래: 윌리엄 터너, 〈서섹스주 윈첼시〉(1830)

가운데 가장 정교한 작업으로 꼽히는 세 작품에 부분부분 소재를 제공하게 된다.

나는 슬슬 터너의 **기억력**을 천착하는 일에 싫증을 느끼고 있다. 이는 그의 위대함, 그의 창작 능력에 깃든 무한한 풍부함, 이 모든 것이 눈에 들어오는 모든 사물을 손아귀에 넣으려는 마음, 그 모든 걸 부여잡고 놓지 않으면서도 그 무엇 하나 붙잡지 않고 놓아줄 수 있는 마음, 자신은 까마득히 잊었어도 다른 무엇 하나 잊지 않는 터너의 마음에 달려 있다는 사실을 많은 이가 똑똑히 보았으면 하는 바람이 있기 때문이다.

즉 한 인물의 위대함이란 사실에 대한 강렬한 지각에 다름이 아니며, 위대한 화가들은 모두 자신이 보거나 이미 본 것만 그림에 담는다는 진실이 보다 많은 이의 이해를 얻기를 바라 마지않는다. 바로 이 점에서 라파엘 전파주의, 라파엘주의, 터너주의는 교육이 끼칠 수 있는 영향에 있어서만큼은 일말의 차이도 없다. 다시 말해 각자 다른 선택을 따르며 다른 능력을 추구할 수는 있으나, 그 위대함만큼은 라파엘로는 물론 그의 길을 따르고 실천했던 이들 가운데 위대함이 엿보이는 그 누구든, 가르침 받은 그대로 보고 그리는 것이 아닌 (물론 화가 자신을 비롯해 만

물의 창조주이신 하느님의 가르침만은 예외로 할 것이다) 주변에 드러난 참된 사실들을 마음에 나타나는 대로 그림에 담아냄으로써 이와 같은 경지에 다다를 수 있었다는 사실, 바로 이 사실에 있어서만큼은 어떤 분야의 누구든 다르지 않다.

그러나 터너 제2시기에는 또 다른 특색이 있다. 이는 과로의 오류 즉, 일이 **성공적으로** 이루어지리라 치면 언제나 전제되는 바로 그 '비할 데 없는 수월함'에 대한 내 주장을 참고로 해 곱씹어 볼 여지가 있다. 이 시기 그림들 중에도 **결코** 수월하게 완성되지 않은 작업이 한두 점 있기 때문이다. 터너는 그림 속에서 근사한 작업을 빌려 자신의 능력을 과시하고자 갖은 애를 썼다. 쉽게 말하면 보통이 아니고자 했다. 하지만 그런 방식으로는 작업이 반드시 실패한다. 터너의 두 손이 빚어 낸 최악의 졸작들이 제2시기에 그려졌으며, 이 작업들에 또한 많은 시간과 고뇌를 쏟았다. 그림들은 여기서 벌어진 일이 저기서 나타나는 등 뒤죽박죽이며, 촘촘하게 작업한 병적으로 시퍼런 하늘과 이를 비추는 따뜻한 빛깔이 극렬한 대비를 이룬다. 밤버러 성의 모습을 담은 수채화 작업[35]이 이런 경향의 실례로 꼽힐 수 있다.

　진정으로 품격이 넘치는 작품들은 자신의 생각을 수고 없이 표현해 낸 작업들, 무아의 경지에서 집착 없이 이루어진 작업들 가운데 있다. 또한 이에 깃든 봇물 터지듯 범람하는 창의력은 이를 표현케 했던 그의 전능에 가까운 손길, 그 손길을 따르는 솜씨의 민첩함과 충실함 못지않게 경이롭다. 누구든 이런 작품들을 살펴보노라면 재능의 명확한 흔적을 엿볼 수 있다. 색채를 이루는 필촉마다 서린 낯선 신선함과 예리함, 하늘의 색조를 이루는 무수하고도 섬세한 필촉을 고려해 볼 때 이 그림이 **손쉽게** 완성될 수 있었다는 사실은 이를 보여주는 직접적인 증거가 있지 않고서야 끝내 불가능해 보일 것이다. 다행히도 그 증거가 결코 모자라지 않다.

　포크스의 소장품 중에는 군수품을 신고 있는 군함의 모습을 담은 그림[36]이 한 점 있으며, 크기는 『영국과 웨일스의 절경』에 수록된 작업들의 평균 규모, 즉 가로 16, 세로 11인치다. 이 그림이 딱히 최고의 완성도를 자랑하는 작품 중 하나로 보이지는 않으나, 하찮음과는 동떨어진

35 〈노섬벌랜드주 밤버러 성(Bamborough Castle, Northumberland)〉 (1837).

36 〈군수품을 신고 있는 1급 전열함(A First Rate Taking in Stores)〉(1818).

수작이다. 1급 전열함의 선체가 그림 오른편의 절반 가까이를 차지하고 있는데, 뱃머리는 관찰자를 향하고 선수에서 선미까지 원근법에 따라 예리하게 포착되었으며, 포문이며 대포, 닻, 하부의 삭구까지 빠짐없이 정교하게 묘사되었다. 전경과 배경 사이 정밀하게 그려낸 전함 두 척, 바람에 실려 닉닉한 뱃머리를 철썩이며 춤추는 파도에 터너의 섬세한 필촉이 깃들어 있는 우아한 바다, 몸집 큰 선박의 선체 아래에 자리 잡은 수송선 하나, 또 다른 배 몇 척, 구름이 얼키설키 번져 있는 하늘. 아무리 작업에 상당한 시간이 주어졌다 하더라도, 요크셔 중부의 한 저택의 응접실에 앉아서 이 온갖 선박의 세부 요소들을 가장 작은 밧줄까지 기억에만 의존해 그려냈다는 사실은 작업에 깃든 정신적 노력이 어마어마하게 보이도록 할지 모른다. 하지만 터너가 그림의 첫 획을 시작으로 마지막 획을 그을 때까지, 포크스는 꼬박 옆에 자리를 지키고 앉아 있었다. 터너가 어느 아침 식사를 마친 후 백지 하나를 가져와서는 선박들의 윤곽을 더듬더듬 그려내더니 세 시간 만에 작업을 끝내고 이내 사냥을 나섰다고 한다.

바로 이 사실을 오늘날 평범한 화가들이 묵고해 본다면, 그들은 앞선 내 주장에 깃든 진리를 깨닫게 될 것이다. "위

위: 윌리엄 터너, 〈노섬벌랜드주 밤버러 성〉(1837)
아래: 윌리엄 터너, 〈군수품을 싣고 있는 1급 전열함〉(1818)

대한 일이란, 이왕 되리라 치면 의외로 손쉽게 이루어질 수 있다." 그리하여 그들이 작업을 이리 비틀고 저리 꼬아 보고, 이렇게 반복해 보고 저렇게 실험을 해대고 장면을 옮겨 대며 스스로를 고통에 빠뜨리는 일이 없기를 바란다. 구도를 잡을 줄 안다면 어떠한 구도든 단칼에, 혹은 더 정확히 말하자면 어떠한 구도든 자신조차 모르는 사이에 잡아 낼 수준이어야 할 것이다. 또한 이것이 내가 대부분의 저서에서 구도만큼은 침묵을 지켜 온 이유다.

많은 비평가(특히 건축가)는 내가 "양감을 어떻게 구성하는지 가르치는 일조차" 마다한다며, "구도에 중요성을 부여하지" 않는다고 흠을 잡곤 했다. 아! 그들보다 심대한 중요성을 구도에 부여하고 있음을, 큰 비중을 둔 나머지 건축이든 회화든 그 무엇이든 단순한 의미의 구도를 넘어 진정한 의미의 "구도(究道)"의 가운데 진지하게 단테의 『신곡』이나 셰익스피어의 『리어왕』 같은 진리의 명저들을 필사하도록 가르치는 것 또한 고려해봄이 마땅할 듯싶다.

이 온갖 선생으로 판을 치는 시대에 경탄할 만한 어리석음이 만연한 까닭은, 바로 그들이 "구도의 주요 원칙"이라 부르는 것들이 그림이나 건물은 물론 만물을 아우르는 온갖 상식의 주된 원리에 다름이 아니라는 사실을 자

신들은 깨닫지 못하기 때문이다. 그림은 **주 광원**을 필요로 하는가? 그렇다. 마치 저녁 식사에는 주된 요리가, 연설에는 주된 요지가, 음악의 선율에는 주된 음계가, 모든 사람에게는 주된 목표가 있음이 마땅하듯. 그림 속 부분부분 간의 관계가 조화를 이루어야 하는가? 그렇다. 마치 알맞게 언급된 말 한마디, 알맞게 짜인 행동, 알맞게 맺은 교분, 알맞게 섞어 낸 라구 한 그릇이 그렇듯. 그들이 말하는 구도란 무엇인가! 어느 누구도 좋든 나쁘든 인생의 매 순간을 구도의 가운데 살아가거늘, 어느 누구도 그림뿐 아니라 다른 어느 영역이든 할 수만 있다면 본능적으로 그렇지만, 세상 범속한 것들 가운데 깃든 정도를 찾는 일[求道]이란 그림에 깃든 짜임새를 찾는 것[構圖]과 (다른 그 무엇이든) 정확히 중요도가 동등하며 우열을 가릴 수 없는 것이다. 제 할 말을 조목조목 이야기하는 것이 좋은 일임에는 분명하나, 말을 진실 되게 하는 것이 중요하다. 그럼에도 우리는 학생들에게 주 광원을 입히느냐 마느냐가 마치 전부인 양 이야기하고 있으며, 결국 오늘날 예술원 곳곳을 흡사 샤카박의 성찬[37]마냥 식순은 아주 잘 짜여 있으나 막상 접시들은 하나같이 텅 비어 있는 공허한 작품들로 도배하기에 이르렀다.

그러나 자신을 과로로 떠미는 과오만큼은 창작의 영역뿐 아니라 작화 과정에서도 그 징후가 보인다. 바로 이 점에 관해 라파엘 전파의 일원들에게 한마디 하고자 한다. "그들은 지나치게 열심히 작업에 임한다." 그들의 여러 작업 가운데 설득력을 얻는 데 실패한 몇 부분에서 이런 흔적이 역력하며, 이런 부분들 하나하나에 오랜 시간 공을 들인 까닭에 피로를 이기지 못하고 눈앞이 침침해졌음이, 드디어는 손길이 가슴의 호소를 충실히 따르기를 거부함이 분명해 보인다. 그림이라는 행위에는 지나친 세심함으로 말미암아 놓치게 되는 모종의 자질들이 있다. 이는 흔히 "거장답다" "대담하다" 혹은 "거리낌 없다"고 일컫는 방식으로 어떤 일이든 도모하기를 바라는 인간 공통의 열망 어딘가 한 줌의 진리, 이 세상 다른 모든 진리가 그렇듯 억압받고 악용되기에 이른 진리, 끝내 영원을 견뎌낼 위대한 진리가 도사리고 있기 때문이다. 오로지 능숙한 작화 능력만 좇으려는 욕심, 붓을 조금 더 놀렸더라면 그림이

37 흔히 '바르메사이드의 성찬'이라는 이름으로 알려져 있는 『천일야화』 속 일화 「이발사의 여섯째 형님」에 나타나는 성찬을 비유로 담은 것이다. 이 일화는 주인공 샤카박이 배를 굶주린 가운데 빈 접시 빈 잔으로 가득한 거부 바르메사이드의 연회에 초대받으며 벌어지는 이야기를 다뤘다.

봐 줄 만했느니 어쩌니 하는 사족 따위가 초래하는 그 어떤 해악에도 불구하고, 이 위대한 진리만은 여전히 한결같은 모습으로 남아 있을 따름이다.

인간이란 세속의 노동 가운데 스스로를 고뇌와 피로로 내몰도록 뜻해진 존재가 아닌 까닭에, 가장 고귀한 결실은 오직 무언가를 다루고 처리함에 있어 모종의 수월함과 결단력을 발휘해야만 성취가 가능하다. 나는 다만 사람들이 그림은 물론 조각에서 이해해 주기를 바라는 것이며, 제아무리 정교하게 잘 마무리된 조각품이라 해도 백에 아흔아홉은 작업용 망치를 꽉 움켜쥔 오른손으로 거친 흔적들이 역력한 저 하늘의 작품에 비하자면 상스럽기 짝이 없는 한낱 작업물에 지나지 않으리라는 진실을 사람들이 모쪼록 깨달을 수 있기를 바란다. 어찌된 것인지 회화는 모든 이가 이 점을 자각하는 것은 물론 지당하다고 여긴다. 자연의 풍모를 이루는 다양한 선과 결 하나하나에 서린 자유로움은 오직 이를 한 가닥 한 가닥 가림 없이 따르려는 손길에 몹시 닮은 모양으로 깃든 또 다른 자유로움으로 말미암아 묘사될 수 있다. 치렁치렁 흐르는 머릿결, 이목구비의 생김새, 근육으로 울퉁불퉁한 몸의 굴곡 등 이 모든 곳곳에는 연필의 한 획 한 획이 자연의 그

것과 공명하는 자유로움을 제외한 그 어떤 것으로도 포착할 수 없는 다양한 곡선들로 가득하다.

그 어떤 작업을 반대 사례로 거론해 본들 신경조차 쓰지 않는 까닭은, 하물며 레오나르도 다빈치의 가장 절묘하고 세밀한 작업이라 한들 결국 **우직하게** 수고를 쏟는 정도로는 흉내조차 불가능한 모종의 번뜩임, 힘, 수월함이 윤곽 곳곳에서 드러나기 때문이다. 이 같은 능력이 절정의 원숙에 접어들며 진실이 부르짖는 다른 일체의 명령, 특히 자신이 크게 공감을 나누는 것들 하나하나에 대한 가장 엄격한 묘사와 만나며 하나가 된다는 사실을 라파엘 전파의 일원들이 여태 깨닫지 못하는 것이라면, 우리는 존 루이스의 그림들을 보도록 종용해야 한다.

이것이 바로 갖은 노고로 가득했던 제2시기 혹은 중반 시기의 터너로부터 우리가 배워야 할 주요한 교훈이다. 여기에는 배움으로 삼아야 할 또 다른 사실이 있다. 이 시기가 끝날 무렵 출판업자들을 상대로 작은 비네트를 제작하는 과정에서 가 본 적 없는 장소를 담은 타인의 습작들을 골라 그럴싸한 그림들로 만들거나, 판화에 옮긴 작업들 가운데 고르지 못한 새하얀 빛줄기 모양으로 얼룩덜룩 덮어서 그럴싸하게 번뜩이도록 하는 방법 외에는 회생

가망이 없는 아니 생기라고는 보이지 않는 판화 작업들을 골라 손보는 행위, 이런 일련의 행위들을 일삼은 결과 터너는 점차 수많은 관습과 부정직한 요령들에 익숙해졌다. 국회의사당의 화재로 잠시 새로운 영감을 받았던 일[38]을 제외하면 터너가 1830년에서 1840년 사이 십 년 혹은 십이 년 정도를, 내 기억으론 런던에서 거의 벗어나지 않고 과거의 기억과 창작력에만 전적으로 의존해 작업한 결과 화객 터너에게 걸맞지 않는 졸작들만 남기는 데 그쳤다. 이 사실들은 우리에게 교훈을 넘어서서 하나의 경고로 다가온다. 그러나 터너는 이 정도로 자신의 경력에 종지부를 찍을 범부가 아니었다.

38 〈영국 국회의사당 화재 1834년 10월 16일(The Burning of the Houses of Lords and Commons, October 16, 1834)〉(1834~1835).

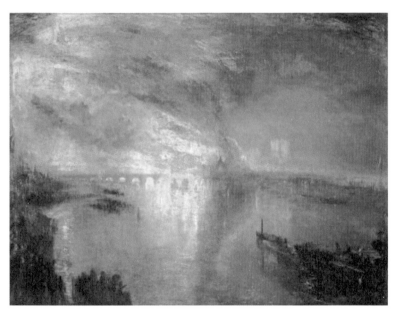

윌리엄 터너, 〈영국 국회의사당 화재 1834년 10월 16일〉(1834~1835)

윌리엄 터너의 제3시기

1840년 혹은 1841년 여름, 터너는 스위스를 향해 또 다른 여행길에 올랐다. 이는 터너가 알프스산맥을 처음 본 후 적어도 사십 년은 흐른 뒤였다. 현재 포크스 저택에 소장되어 있는 〈아베론강의 수원지(the source of the Arveron)〉(1802~1803)가 바로 이로부터 사십 년 전, 즉 1800년에 완성되었으며, 직접 보지 않고는 그림에 담을 수 없었을 절경을 자랑한다. 1840년 터너의 여행 향방은 바로 이 가장 이른 기억에 대한 향수를 말해주고 있다. 이는 스위스를 담은 습작들과 터너 제1시기에 작화된 그림들을 살펴보노라면 누구든 그가 세인트 고다드의 산길에 보이는 깊은 애정에 놀랄 것이다. 포크스의 소장품들 가운데 가장 정교한 작업은 플루엘렌의 루체른 호수의 모습

윌리엄 터너, 〈아베론강의 수원지〉(1802~1803)

을 담은 그림[39]일 것이다. 알기로는 『리베르 스튜디오룸』의 화재들을 포함해 같은 시기에 세인트 고다드의 산길을 담은 작업으로는 여섯 점이 있으며, 그 밖의 몇 작업들이 더 존재할지도 모른다. 그 외 터너에게 깊은 인상을 남긴 듯 보이는 스위스 풍경으로는 살렌체와 샤무니의 계곡, 제네바의 호수 정도가 있다.

윌리엄 터너는 1841년 필라투스산맥을 오르고 세인트 고다드 고개를 건너 로잔과 제네바를 경유하는 먼 여정 끝에 루체른으로 돌아왔다. 이 여정 가운데 채색까지 입힌 초벌을 상당수 그려냈으며, 그중 일부는 영국으로 돌아온 뒤 작업으로 구현되었다. 이와 같이 제작된 그림들은 이전에 있었던 모든 그림과는 차이를 보이는 작업들이자 내가 이후 터너 제3시기라고 이르게 될 첫 작업들이기도 하다.

상상하고 완성하는 능력이 새로운 역량 속에서 나타나는 가운데, 청년기 터너 특유의 완벽한 평온이 마음속에 새로이 도래했다. 오랜 이별 끝에 재회한 알프스산맥의 풍광으로부터 받았던 박력으로 말미암아 일체의 관습이 단

39 〈플루엘렌의 루체른 호수(Fluelen from Lake Lucerne)〉(1845).

〈플루엘렌의 루체른 호수〉(1845)

한 줌도 남김없이 허물어져 버렸다. 이 그림들은 당시 터너의 사고 특유의 광대함과 단순 명료함으로 특색을 이루는데, 대부분의 그림은 우수에 젖어 드는 깊은 평온함으로 모든 그림은 상상조차 해본 일이 없었을 정도로 색감이 풍부하다. 이 그림들과 이후 몇 년 동안 이루어진 작업들은 마치 해 질 녘 노을의 빛깔이 그날 하루하루와 관계를 맺듯, 그의 여생에 기도되었던 다른 작업들 한 점 한 점과 같은 관계를 맺고 있다. 이 작업들은 모두 수년 안에 인간의 지성이 낳은 가장 고결한 풍경화로 인정받는 날을 맞이하게 될 것이다.

이것이 바로 금세기 가장 위대한 화가의 생애다. 앞으로 더 많은 세기가 이 같은 위인을 한 번 품어보지도 못하고 흘러갈지 모른다. 하지만 우리 같은 범부들도 품을 수 있는 위대함이 존재한다면, 적어도 윌리엄 터너의 행보를 따르는 것이야말로 이를 도모하는 최선의 길일 것이다. 침착과 희망을 품고, 가지고 있는 모든 역량을 주변을 이루는 것들을 직접 보고 느끼는 대로 묘사하는 작업에 쓰이도록 하는 것, 생이 다하는 그날까지 삶의 온갖 노고의 발자취에 완숙의 명예를 안기리라 믿어 의심치 않는 것, 예리함이 창의력으로 거듭나는 정도를 결정하는 것은 우리

자신의 의지보다 더욱 드높은 뜻에 달려 있다는 사실을 분명하게 자각하는 것이다.

우리가 이로써 위대함을 달성하는 데 행여 실패하더라도 최소한 모종의 탁월함을 달성해 낼 수 있는 까닭은, 비록 골동품 전문가나 과학에 뜻을 둔 이들이 그러하듯 사실 앞에 마냥 굴종하는 태도가 겸손한 예술가의 본령인 양 앞서 이야기했으나 그 이면에는 굴종이 아닌 불굴의 면모가 깃들어 있기 때문이다.

모든 고고학자, 모든 자연 철학자는 논리적이고 분석적인 탐구에 오랫동안 몰두하다 보면 특유의 경직성이 정신에 깃들게 된다는 것을 알고 있다. 유약한 인물들이 예와 같은 연구에 전념하노라면 껍질처럼 딱딱하게 굳어서는 고결한 것들을 이해하는 능력을 잃게 되는 것은 물론 자신이 낳은 결과물의 가치마저 실감하지 못한다. 심지어는 가장 탁월한 인물들마저 이런 접근으로 말미암아 어떤 식으로든 상처를 입으며, 다른 대부분의 경우와 마찬가지로 확실한 이점을 위해 확실한 대가를 치르게 된다. 그들은 특유의 강직함을 얻는 대가로 부드러움, 탄력성, 감수성을 잃게 되는 것이다.

한 손에 망치를 움켜쥐고 낭만으로 가득한 어느 시골의

풍경을 담은 판화 작업을 고치려 들던 **그림꾼**은 온갖 고초를 이겨 가며 탐험했던 산맥 곳곳에 깃들어 있던 웅장함과 신비로움, 처음 보았을 당시에는 베일에 가려져 있었으나 이후 지나가는 한 **나그네**로서 마음속에 고이 새겨진 바로 그 웅장함과 신비로움을 실감할 수가 없게 되었다. 보다 폭넓은 지식을 바탕으로 하는 구상에서, 이 둘은 흡사 해부 모형처럼 각자의 위치에서 서로를 보완하며 구성을 이룬다. 다른 하나가 절벽의 풍모에서 끼쳐 오는 장엄함에 위압을 느낄 법한 경관도, 그에게는 그저 얕은 지층 속속들이까지 상상이 가능하리만큼 익숙한 모양의 화석암 하나가 별 흥미도 없어 보이는 지대 위로 드러나 있는 모습으로 보일 뿐이다. 배움이 일천한 관람꾼이라면 저 멀리 솟아난 백설의 산꼭대기 풍모로부터 오는 강렬한 감정에 감동을 느낄 법한 장관도, 박식한 그림꾼은 단지 지각 물질의 퇴적 작용이 종말 지점에 다다른 모습으로 볼 뿐이며 그 중심으로 부채꼴의 균열들이 기분 나쁜 망을 이루며 사방으로 퍼지는 모습을 머리에 그려 볼 따름이다.[40]

이 모든 것과 우주, 인간이 맺는 내적인 관계에 대해 그가 얻어 낸 이해, 그에게 펼쳐진 경관들, 즉 어떠한 인간의 정신으로도 품지 못할 자연의 힘이 깃든 경관들, 그에게

제시된 관점들, 즉 목적의 통일성과 만물을 이루신 창조주의 영원불변한 섭리를 각 나름의 방식으로 새로이 증거해 내는 지난날 자신의 다양한 면모에 깃든 다양한 관점들, 그가 자신이 치른 희생의 대가로써 값진 보상을 이 일련의 요소들 속에서 얻어 냈다는 사실은 단 한 순간도 부정하지 않는다.

하지만 마음이 올바르게 갖추어진 인물이라면 그 상실감이 가져다주는 아픔에 조금도 무뎌지지 않을 것임은 물론 혹독한 비평을 하는 식자들로부터 작품이 거리낌 없이 용인되도록 하기 위해 자연 경관을 묘사할 때 과학적 사실을 경직되게 따르고 지키려 들던 바로 그 그림꾼이

40 윌리엄 워즈워스의 시집 『소풍(The Excursion)』(1814) 3권 1장 165~190페이지에는 그가 과학자들에게서 유일하게 읽어 낼 수 있었던 심리의 단면을 업신여기는 어투로 끼적여 놓은 글귀가 있다. 워즈워스의 참된 벗이라면 누구든 없애고 싶은 충동을 느끼게 할 정도의 졸작은 그의 모든 작업을 통틀어 이 글귀가 유일하다. 그 밖의 이래서 시시하거나 저래서 과하다며 트집에 시달린 다른 작업들은, 그의 개성에 특유의 강렬함을 실어준다는 점에서 글귀와는 궤를 달리한다. 그럼에도 이런 글귀들의 구절 하나하나가 아우르는 문제에 대한 순전한 무지에서, 구절 하나하나가 묘사하는 인물들을 향한 순전한 몰인정에서 비롯된 것은 사실이다. 이유는 「고독」의 입을 빌려 전하고자 하는 구절마저 오히려 앞의 전제들이 공고해지는 것은 물론 어떤 면에서는 경멸 어리게 표현되기까지 했다는 점을 눈여겨보라.

이제는 경관에 깃든 여러 지형이나 특징들에 한 단 한 단 매일같이 거듭나는 달콤한 베일을 다시 씌움이 마땅하다는 사실을, 떠도는 불빛의 찬란함으로 두 눈이 시리도록 다듬고 또 다듬어 이윽고 휘몰아치는 어둠 아니 가늠조차 할 수 없는 그 모호함 속으로 거듭 끌어들여야 한다는 사실을, 해부 도형처럼 갈기갈기 쪼개진 요소들에 자연의 생동에 깃든 가시적인 활력을 다시 불어 넣고, 즉 울퉁불퉁 헐벗은 바위들에 매끄러운 숲을 옷가지 삼아 씌워 주고 폐허로 가득한 산맥을 화사한 초원들로 풍성하게 이루고서 종국에는 고민과 상념들이 물리적 세계에 나타나는 제 현상들에 대한 이 단조로운 되풀이로부터 인간의 생사고락에 깃든 저 감미로운 흥취와 비애를 향해 뻗어 가도록 함이 마땅하다는 이 진실을 무한한 감사와 깨닫게 될 것이다.

연표

1819년

2월 8일, 와인 상인으로 성공한 스코틀랜드 출생의 존 러스킨(John James Ruskin) 아들로 런던에서 태어나다. 그도 존 스튜어트 밀처럼 단 한 번도 학교에 가지 않았다. 철저한 청교도였던 어머니 마거릿 러스킨(Margaret Cox Ruskin) 아래에서 개인 교사를 통해 킹 제임스 영역 성경을 읽었고, 유복한 아버지의 영향으로 소년 시절부터 미술과 문학을 즐겼으며, 유명 화가인 앤서니 반다이크 코플리 필딩(Antony Vandyke Copley Fielding, 1787?~1855) 등으로부터 미술 수업을 사사받았다.

1833년

가족과 유럽 여행을 하다. 알프스 광경에 매료되다. 이때부터 여행을 하면서 풍경을 그림으로 남기기 시작했다.

1836년

아버지의 사업 동업자인 에스파냐(스페인) 상인의 딸인 아델레 도메크(Adele Domecq)와 첫사랑에 빠지다.

존 러스킨, 〈인터라켄 융프라우〉(1833)[1]

1 John Ruskin(1903), *The Works of John Ruskin VolumeII_Poems*, George Allen, p.380.

1837년

목사가 되기를 바라는 어머니의
감시 속에 옥스퍼드대학 크라이
스트처치컬리지에 진학하다. 어
머니가 하숙집 근처에 살았기
때문에 러스킨은 사교 생활을
전혀 할 수 없었다.
《건축 학술지》에 「건축의 시학」
이라는 제목으로 1년 동안 글을
연재하다.

존 러스킨, 〈베르첼리〉(1846)[2]

1839년

〈살세티(Salsette)〉와 〈코끼리〉로 옥스퍼드대학 '뉴디게이트상
(The Newdigate Prize)'을 받다.
시인 윌리엄 워즈워스(William Wordsworth, 1770~1850)를 만
나다.
청교도 어머니의 반대로 로마 가톨릭교도였던 아델레 도메
크와 이별하다. 도메크는 다음 해 프랑스 남자와 결혼했다.

1840년

윌리엄 터너(William Turner, 1775~1851)를 만나다.
봄에 폐병 진단을 받고 9월부터 이듬해 6월까지 요양 차 이
탈리아에서 출발해 스위스를 거쳐 돌아오는 여행을 하다.
"이 여행 기간 동안 러스킨은 스케치를 많이 했으나, 로마에

2 「건축의 시학(The Poetry of Architecture)」 연재가 단행본으로 나오면
서 그의 그림들이 삽입되었다. *John Ruskin(1903), The Works of John
Ruskin Volume I_Early Prose Writing*, George Allen, p.28.

서 자신의 작품들이 그저 아마추어의 습작에 불과하다는 사실을 깨닫는다. 이 여행을 통해 자연의 아름다움을 만끽했고, 이 아름다움을 묘사하는 것이 예술의 임무라는 생각을 굳히게 된다. 이런 생각은 나중에 터너의 그림을 옹호하는 중요한 논리를 제공한다."[3]

1841년

미래의 아내가 될 유페미아 그레이(Euphemia Gray)를 위해 『황금강의 왕(The King of the Golden River)』을 적다.

1842년

옥스퍼드대학을 졸업하다.

1843년

5월, 무명으로 『근대 화가론』을 출간하다.
러스킨은 이 책에서 수채화와 판화를 그린 풍경화가 윌리엄 터너를 옹호했다. 그는 폭풍우를 그리기 위해서 폭풍우를 직접 경험하는 것도 두려워하지 않던 터너[4]처럼 자연으로 들어가야 한다고 주장했다. 러스킨은 이 책의 끝부분에서 젊은 화가들에게는 "그 어떠한 것도 거부하거나 선별하지 아니하고 경멸하지 아니하며 모든 것이 옳고 좋은 것이라고 믿으며 진리 안에서 언제나 기뻐하라"고 말했다.[5] 고전 조각을 모사하는 관학 미술과 중세 미술 걸작에 반대하여 자연을 자

3 이택광(2007), 『근대 그림 속을 거닐다』, 아트북스, p.186.

4 마이크 리 감독(2014) 영화 〈미스터 터너〉; 미하엘 보케뮐 지음, 권영진 옮김(2006), 『윌리엄 터너』, 마로니에북스.

신들의 규범으로 택하는 새로운 작품들이 나오는 길을 예언한 것이다.

1845년

4월, 이탈리아 북부 지역 여행에서 중세 건축물과 조각물을 그렸다. 이전 여행과 달리 가족이 아니라 하인 한 명과 등반 안내원만 데리고 한 여행이었다.

1846년

『근대 화가론』 2권을 출간하다.

1848년

4월 10일, 부모의 마지못한 승낙으로 집안 친척이었던 유페미아 그레이와 결혼하다.

이 해에 윌리엄 홀맨 헌트(William Holman Hunt), 존 에버렛 밀레이(John Everett Millais), 단테 가브리엘 로세티(Dante Gabriel Rossetti)가 라파엘 전파(Pre-Raphaelite Brotherhood)를 창설하고 라파엘 전파 운동을 시작했다. 라파엘로와 미켈란젤로의 뒤를 따르는 화가들의 매너리즘에 빠진 예술을 거부하는 운동이었다. 이 운동은 라파엘의 고전적인 인물의 포즈와 고상한 구조가 미술 이론에 퇴폐적인 영향을 끼친다고 믿었다. 러스킨의 가르침에 영향을 받은 라파엘 전파는 자연을 충실히 묘사했다. 빛과 그림자를 교차시켜서 극적인 효과를 만드는 명암법을 거부하고 자연광을 그대로 담은 그림들을

5 John Ruskin(1904), *Modern Painters Vol. 1*, London: George Allen. p.448.

그렸다. 아마추어 모델을 썼는데 아마추어 모델들의 평범한 외모와 꾸밈없는 자세가 자연에 가깝다고 보았기 때문이다. 예를 들면 존 밀레이는 존 키츠의 시 〈이사벨라〉를 회화로 표현하면서 친구들과 가족을 모델로 그렸고 모델을 찾기 위해 '길거리 캐스팅'에 나서기도 했다. 이렇게 해서 당대 미인의 기준과는 달랐던 제인 모리스가 라파엘 전파의 주요 모델이 되었다.[6]

1849년

『건축의 일곱 등불(The Seven Lamps of Architecture)』을 출간하다. 러스킨은 당시 영국 사회의 잔혹상에 분노하여 '근대 화가론'의 집필을 중단하고 이 책을 6개월 만에 적었다.[7]

11월부터 이듬해 3월까지 『건축의 일곱 등불』에서 제시한 이론을 검증하고자 베니스에 머물며 도시 건축 구조물을 연구했다. 『건축의 일곱 등불』에서는 기독교 윤리에 바탕을 둔 러스킨의 노동 존중 사상이 드러나며, 이는 윌리엄 모리스가 주도한 예술 공예 운동에 직접적인 영향을 끼쳤다. 그는 노동이 밥벌이를 위한 노동이 아니라 삶을 위한 노동이 되어야 한다고 주장하고 그 방법으로 중세의 수공업으로 돌아갈 것을 주장했다.[8]

전문가의 조언과 교육으로 인간들을 개선시킬 수 있다

6 데브라 N. 맨코프 지음, 김영선 옮김(2006), '마티, 절세미인들 중의 여왕', 『최초의 수퍼모델』, pp.25~52.

7 존 러스킨 지음, 현미정 옮김(2012), '역자의 말', 『건축의 일곱 등불』, 마로니에북스, p.311.

는 헛된 생각이 날이 갈수록 커지고 있고, 이를 위한 자선 사업에의 노력 또한 점점 늘어나고 있다. 이를 유익하게 흡수하는 사람은 아주 소수다. 그러나 그들이 필요로하는 첫 번째 것은 직업이다. 나는 밥벌이라는 의미의 노동을 말하는 것이 아니라 정신적 관심사라는 의미에서의 노동을 말한다. 밥벌이를 위한 노동 이상의 것을 원하는 사람이나 자신이 할 만한 일을 하지 않으려는 사람 모두에게 해당되는 관심사다. 지금 이 시간에도 유럽에는 엄청난 양의 빈둥거리는 에너지가 있다. 그들은 수공업으로 향해야 한다. 다수의 빈둥거리는 한량들, 그들은 제화공이 되거나 목수가 되어야 한다.[9]

러스킨은 이처럼 1840년대의 예술 평론에서도 '사회주의 사상'을 선보이고 있었다. 이러한 것을 바탕으로 1860년대에 영국의 대표적인 사회주의자로 손꼽히게 되고, 옥스퍼드대학에 재직하면서 윌리엄 모리스, 오스카 와일드 등 그의 옥스퍼드 학생들에게 감화를 주던 강의를 하게 되었다.

1850년
『시선(Poems)』과 『황금강의 왕』을 출간하다.

1851년
5월 13일, 《타임스》에 보낸 편지에서 당시 아직 직접적인 대

8 윌리엄 모리스 지음, 서의윤 옮김(2018), '옮긴이 해제', 『노동과 미학』, 좁쌀한알, pp.192~195.

9 존 러스킨 지음, 현미정 옮김(2012), 『건축의 일곱 등불』, p.268.

면도 하지 않았던 라파엘 전파를 옹호하면서 '진리의 명확한 질서에 대한 충실함'에 주목했다.

> 그들은 이 젊은 화가들의 작품이 고대의 어떤 그림들과도 닮지 않았다는 것을 안다. 내가 판단하는 한 라파엘 전파의 목적은 …… 현재의 지식이나 발명들 중에서 그들의 작품에 도움이 될 만한 장점은 모두 취하는 것이다. 그들이 과거로 되돌아가고자 하는 이유는 단 한 가지, 즉 그림 만들기(picture-making)에 관한 어떠한 관습적인 법칙과도 상관없이 그들이 보는 것 또는 그들이 재현하기를 바라는 실제 장면이라고 생각하는 것을 그리기 위해서다. 비록 '라파엘 전파'라는 이름이 그들에게 행운을 가져다주지는 못했지만 그 이름을 택한 것은 정확했다. 왜냐하면 모든 작가가 라파엘 이전에는 '사실 그대로(stem fact)'를 그렸는데 이후의 작가들이 '아름다운 그림(fair picture)'을 그리면서 오늘날까지 미술이 쇠락의 길을 걸어왔기 때문이다.[10]

이 해부터 런던의 《타임스》에 보낸 편지를 시작으로 이어지는 강연과 기사로 라파엘 전파를 옹호하기 시작했고, 라파엘 전파의 회원이었던 존 밀레이, 단테 가브리엘 로세티, 윌리엄 헌트 등과 교류하면서 『라파엘 전파』를 출간했다. 존 러스킨은 밀레이를 제자로 생각했고 그가 터너의 후계자가 될 것이라고 믿으며 그를 터너의 나라인 스위스로 데려가기를 원했으나, 밀레이는 이를 정중하게 거절했다.

10 팀 베린저 지음, 권행가 옮김(2002), 『라파엘 전파』, 예경, p.42.

12월 19일, 윌리엄 터너가 사망하다.

1852년

『베네치아의 돌(The Stones of Venice)』 1권을 출간하다.
러스킨은 표면적으로는 베네치아 건축을 논했으나 실제로는
산업 자본주의를 격렬하게 비판했다.

> 자, 독자들이여. 이제 그대들이 그토록 자랑스러워 해
> 온 이 영국식 방을 한 번 둘러보시오. …… 정확한 몰딩
> 과 완벽한 마감 처리 그리고 잘 마른 목재와 연마된 강철
> 의 빈틈없는 맞춤. 이 모든 것을 다시 한 번 살펴보시오.
> …… 아! 똑바로 보면 이 완벽함은 우리 영국이 아프리카
> 노예나 스파르타의 농노보다 천 배 더 비천하고 고통스러
> 운 노예임을 나타내는 표시일 것이오. ……
> 반면에, 오래된 성당에 다시 한 번 눈을 돌려 보시오. 그
> 앞에서 당신은 옛 조각가들의 순진무구한 환상을 우습
> 게 바라본 적이 많을 것이오. 그러나 다시 한 번 저 못생
> 긴 악귀들과 흐물거리는 괴물들, 뻣뻣하고 해부학적으로
> 맞지도 않는 저 무서운 조각상들을 자세히 살펴보시오.
> 그러나 그들을 비웃지는 마시오. 왜냐하면 그들은 돌을
> 깨는 모든 장인의 삶과 자유의 표시이기 때문이오.[11]

윌리엄 모리스와 번 존스가 중세 미술과 건축에 대한 연구를
하게 된 것은 이 책 때문이다. 존 러스킨은 영국의 예술 공예
운동이 시작되는 계기를 열어주었다.

11 팀 베린저 지음(2002), pp.58~59 재인용.

1853년

『베네치아의 돌』 2권과 3권을 출간하다.

윌리엄 모리스를 만나다.

아내와 밀레이 가문 형제들을 대동하고 스코틀랜드 북부 고지대를 여행하다.

> 러스킨이 밀레이의 충동적이고 어린 소년 같은 열의에 매료되었고 그를 좋아했다 하더라도, 1853년에 밀레이를 글렌핀라스에 데려간 진짜 목적은 러스킨 스타일의 그림을 그리도록 하려는 것이었다는 사실은 의심할 여지가 없다. 그 결과 러스킨의 초상화도 제작되었다.[12]

11월, 화가 존 밀레이가 왕립미술원 회원으로 선출되어 미래가 보장되었다. 밀레이는 러스킨의 격려와 라파엘 전파의 진지한 동지애가 없어도 준남작의 지위와 왕립미술원의 관장으로 나아가는 길에 선 것이다. 이후 유페미아 그레이는 밀레이와 불륜을 저질렀다.

1854년

노동자대학(Working Men's College)에서 그림을 가르치고 예술론을 강의하다.

> 그의 수업에 참가한 이들은 가구 제작자, 보석 세공인, 금세공인, 판화 기술자, 도안공, 책 만드는 기술자 등이었다. …… 이들이 배운 내용은 일반 대중의 단계에서 라파엘

12 티머시 힐턴 지음, 나희원 옮김(2006), 『라파엘 전파』, 시공사, p.79.

전파가 되는 방법이었다고 말하는 것이 사실에 가깝다.[13]

『예술과 건축에 대한 강의록(Lectures on architecture and painting)』을 출간하다.

이혼을 둘러싼 소송에서 러스킨의 성 불능 장애에 대해 운운하는 논의까지 있었다. 러스킨은 유페미아 그레이와 한 번도 육체관계를 가지지 않았기 때문이다. 그 와중에도 존 밀레이는 존 러스킨의 초상을 그렸다.

밀레이가 그린 러스킨 초상화는 비평가 러스킨이 화가인 밀레이를 지도하여 자신의 비평론을 실제 회화에 적용하게 한 작품이다. 즉 이 그림은 비평가가 자신의 비평론을 화가를 통해서 직접 구현하게 한 것으로, 미술사에서는 보기 드문 사건이었다.

존 밀레이, 〈존 러스킨〉(1854)

"밀레이는 멋지게 닳은 바위와 포말이 이는 물, 이끼, 잡풀, 짙은 색의 개사층 바위가 돌출되어 나온 곳에 자리를 잡았다. 내가 흘러가는 물을 조용히 내려다보며 서 있어야 했다"고 썼다. 어렵게 풍경화가 그려지자 러스킨은 그 어느 때보다 흥분하여 "이끼는 보랏빛 옷 위에 새겨진 은

13 티머시 힐턴 지음(2006), pp.149~152.

빛 무늬처럼 보라색 바위 위에 돋아 있고 물(걱정을 했었는데 너무 완벽하다) 표면은 완벽했다"고 했다.[14]

또 자신이 졸라서 터너의 후원자가 되었던 부친에게 쓴 편지에서 그가 밀레이를 터너의 후계자로 되고 있음을 자랑스럽게 생각하고 있음을 드러내었다.

나는 아버님이 이 그림을 매우 자랑스럽게 여길 것이라고 생각합니다. 우리는 급류를 그린 작품 중 세계에서 가장 뛰어난 두 작품을 갖게 될 것입니다. 바로 터너의 〈세인트 고타르트(St. Gotbard)〉와 밀레이의 〈글렌핀라스〉입니다.[15]

1855년

여름, 유페미아 그레이가 존 밀레이와 재혼하다.

1856년

『근대 화가론』 3권과 4권을 출간하다.

존 밀레이의 〈평화와 함께(Peace Concluded)〉에 보이는 여성이 유페미아 그레이이다. 존 러스킨은 "이 그림과 〈가을 낙엽(Autumn

존 밀레이, 〈평화와 함께〉(1856)

14 팀 베린저 지음(2002), p.74.

15 티머시 힐턴 지음(2006), p.82.

Leaves)〉은 세계에서 가장 뛰어난 작품으로 기록될 것이고, 이 화가가 미래에 성취하고자 하는 것에는 아무런 제한이 없다고 본다. 터너가 과거의 모든 풍경을 만든 것처럼 초상화에서 아직 완료되지 않은 모든 것을 능가할 운명인지 아닌지는 확신할 수는 없다"고 격찬하며 제자인 존 밀레이가 터너를 잇는 화가가 되기를 원함을 다시 드러내었다.[16]

1857년

『존 러스킨의 드로잉(The Elements of Drawing)』 초판이 출간되고, 같은 해 약간의 수정을 거쳐 재판이 나오다.
『예술 정치 경제론(The Political Economy of Art)』을 출간하다.

1858년

종교심이 강했던 열 살의 아일랜드 소녀 로즈 라 투셰(Rose La Touche)의 드로잉 개인 교사가 되다. 러스킨은 로즈와 사랑에 빠졌고, 로즈가 법적으로 성인인 18세가 되는 1866년까지 청혼을 기다렸다. 로즈는 16세에 사랑을 고백하여 부모를 놀라게 만들었다.

1860년

『근대 화가론』 5권이 출간되면서 마침내 완결되었다.

영국에서는 조슈아 레이놀즈 경이 1769년에서 1790년까지 했던 강의를 모아 출판하여 널리 읽히고 있던 『강론』

16 John Ruskin(1904), *The Works of John Ruskin Volume XIV_ Academy notes. Notes on Prout and Hunt; and other art criticisms. 1855~1888*, George Allen, p.56.

이래로 이 분야에 적어도 이처럼 진지하게 기존의 시각에 문제를 제기한 경우는 없었다. 레이놀즈는 역사화가 가장 우월하며 초상화와 풍경화는 열등한 장르로 취급해 오던 르네상스식 장르 구분의 질서를 영국 내에 확립한 인물이었다. 러스킨은 이 모든 것을 돌려 놓았는데, 이론적 측면에서 그가 했던 이러한 공격이 바로 라파엘 전파기 실제 회화에서 빈동을 일으킬 수 있도록 민든 하나의 요소가 되었다.[17]

러스킨은 《콘힐 매거진(Conhill Magazine)》에 정치 경제학 논문을 연재하지만 독자들의 거센 반발로 4편을 연재하는 데 그쳤다. 그는 마태복음 20장의 포도원 일꾼의 비유를 들면서 예수가 그러했듯 포도원 일을 하기 위해 '나중에 온 이 사람에게도' 사회가 당연히 같은 혜택을 주어야 한다는 주장을 했다. 당시 정치 경제학은 생산과 소비를 중심에 두었지만 그는 노동에 중점을 둔 정치 경제학을 연구하고자 했다. 당시 노동에 중점을 두고 정치 경제학을 연구한 이는 마르크스와 러스킨이었다. 마르크스는 과학으로서 노동을 연구했지만, 러스킨은 기독교에 바탕을 둔 '윤리'로 노동을 조명했다. 존 러스킨은 1860년대 영국에서 가장 영향력 있는 사회주의자였다. 1860년을 전후로 정치·경제·사회에 관한 글을 쓰면서 사회사상가로도 이름을 날렸고, 이때부터 대표 사회주의자로 꼽히게 되었다. 러스킨의 사회주의는 존 스튜어트 밀의 사회주의[18]와 마찬가지로, 자본주의의 반대 의미로서의 사회주의가 아니라 개인주의적 자유주의에 반대하는 의미에

17 팀 베린저 지음(2002), p.68.

서의 사회주의다. 이들의 사회주의는 개인이 아닌 '사회'가 사회 문제를 해결할 수 있다는 주장이고 구체적으로는 결국 국가의 개입을 당연시한다. '사회주의'를 '자본주의'에 반대되는 의미로만 받아들이면 존 러스킨, 존 스튜어트 밀에서 출발하여 존 케인즈도 속해 있던 영국 페이비언 사회주의를 거쳐서

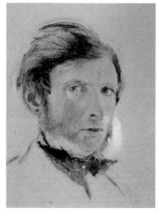

존 러스킨, 〈자화상〉(수채, 1861)

영국 노동당으로 이어지고 있는 사회주의의 의미를 이해할 수 없다.

마하트마 간디는 1908년에 『나중에 온 이 사람에게도』를 간디의 모어(母語)인 구자라트어로 번역하면서 '사르보다야 (sarvodaya)'란 제목을 달았다. 사르보다야는 산스크리트어로 '보편적인 상승' '모든 이의 진일보' '모든 이의 복지'를 의미한다. 간디는 자서전 95장에서 인생을 바꾼 책으로 『나중에 온 이 사람에게도』를 꼽았다.[19] 인도 독립 후에 가장 영향력 있던 간디주의자 비노바 바베는 간디주의에 기반을 둔 사

18 존 스튜어트 밀 지음, 정홍섭 옮김(2017),『존 스튜어트 밀의 사회주의론』, 좁쌀한알.

19 M. K. Gandhi(연도 미상), *An Autobiography or The Story of my Experiments with Truth*, The Mahadev Desai Translation, NAVAJIVAN PUBLISHING HOUSE.

회 운동을 사르보다야로 불렀다.

1862년

《콘힐 매거진》의 연재 논문들을 묶어 『나중에 온 이 사람에
게도(Unto This Last)』를 출간하다.
독자들의 반발로 《콘힐 매거진》에서 마치지 못한 정치 경제
학 논문을 1962년부터 《프레이저 매거진(Fraser's Magazine)》
에 연재하다.
스위스 제네바에서 요양하다.

1864년

3월 2일, 아버지가 사망하며 막대한 유산을 남기다.
『교통론(Traffic)』과 『국왕의 금고에 대해(Of King's Treasuries)』
를 저술하다.
옥스퍼드대학 교수로 재직하게 되다.

1865년

『참깨와 백합(Sesame and Lilies)』을 출간하다.

1866년

법적으로 성인이 된 로즈 라 투셰에게 청혼하나 투셰는 3년
을 더 기다려 달라고 했다. 3년 후인 1872년 로즈는 러스킨
이 사회주의자이자 무신론자라는 이유로 청혼을 거절했다.
위닝턴에 있는 한 여학교에 자주 들러 여자아이들에게 지리
학을 가르치며 나눈 대화를 모은 『티끌의 윤리학(The Ethics
of the Dust)』을 출간하다.
노동자협회 강의록을 모은 『야생 올리브 화관(The crown of
Wild Olive)』을 출간하다.

1867년

노동자들에게 보낸 편지들을 모아 엮은 『시류와 조류(Time and Tide)』를 출간하다.

1869년

옥스퍼드대학 슬레이드 예술 석좌 교수에 임명되다. 러스킨은 순수 미술 분야에서는 최초의 슬레이드 교수로 많은 제자를 키웠다. 대표 제자가 오스카 와일드다. 오스카 와일드는 1874년 옥스퍼드대학에 입학해 러스킨에게서 예술지상주의와 사회주의를 배웠다. 후에 이를 극복하여 『미학 강의: 사회주의에서의 인간의 영혼』[20]에서 보여주는 자신만의 창작 방법론과 사회사상을 만들었다.

『하늘의 여왕(The Queen of the Air)』을 출간하다. 이 책은 『근대 화가론』에 기초한 사상을 바탕으로 그리스 신화에 대한 연구다.

1870년

『건축의 일곱 등불』 개정판을 발행하다.[21]

1871년

'회화와 순수 예술의 러스킨 학교(The Ruskin School of Drawing and Fine Art)'를 세우고 옥스퍼드대학 부속 박물관인 애슈몰린박물관(Ashmolean Museum)을 운영하기 시작하다.

20 오스카 와일드 지음, 서의윤 옮김(2018), 『미학 강의: 사회주의에서의 인간의 영혼』, 좁쌀한알.

21 존 러스킨 지음, (2012), 『건축의 일곱 등불』.

실험적인 사회운동을 시작하다. 그 일환으로 런던 거리 청소와 옥스퍼드 도로 보수 등을 했다.

노동자들에게 한 달에 한 번 보내는 편지인《포르스 클라비게라(Clavigera)》를 1878년까지 발행하다. 이 편지들은 톨스토이로부터 찬사를 받았다.

길드 조직인 세인트 조지를 설립했다. 이 조직은 이윤을 공동 분배하고 구성원의 수입 중 10분의 1을 헌납하여 토지를 구입하는 데 사용하기로 했다. 토지를 구입한 목적은 농사를 지어 자급자족하기 위한 것이었다. 이렇듯 러스킨은 길드에 집착했으나 후세대인 윌리엄 모리스에 와서는 그러한 집착에서 벗어났다.[22]

12월 5일, 어머니가 사망하다.

덴마크 힐에서 브랜트우드로 이사하다.

1872년

『무네라 풀베리스: 정치 경제학의 요소들에 관한 여섯 에세이(Munera pulveris; six essays on the elements of political economy)』를 출간하다. 이 책은《프레이저 매거진》연재 글들을 엮은 것이다.

존 러스킨, 〈자화상〉(1873)

1875년

로즈 라 투셰가 정신병으로

22 윌리엄 모리스 지음, (2018), '옮긴이 해제', 『노동과 미학』.

27세의 나이에 사망하다. 이후 러스킨은 환각이 보이는 정신
질환을 앓게 되었다. 그는 강신술로 죽은 투세와 대화를 나
누려고 시도하면서 불안과 안정 사이를 오갔다.

1877년

『베네치아의 돌』 축약본[23]을 출간하다.

제임스 휘슬러(James Abbott McNeill Whistler)와의 재판에 들
어가다. 존 러스킨은 휘슬러의 작품 〈검은색과 황금색의 녹
턴(Whistler-Nocturne in black and gold)〉을 가리켜, "이 잘난
체하는 양반이 대중의 면전에 물감을 통째로 던지고 200기
니를 내놓으라고 하는
소리를 했다"고 비평했
고, 휘슬러는 이를 중상
모략으로 고발했다. 〈검
은색과 황금색의 녹턴〉
은 '자연 그대로'를 강
조하는 러스킨을 전적
으로 부정하는 작품이
었다. 휘슬러가 손해 배
상금으로 받은 금액은
1페니의 4분의 1에 해
당하는 1파딩이었지만,
휘슬러는 이 돈을 목에
걸고 다녔다. 휘슬러의

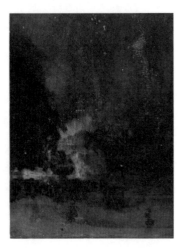

제임스 휘슬러, 〈검은색과 황금색의 녹
턴〉(1877)

23 국내 번역본은 이 축약본을 재편집해서 번역했다. 존 러스킨 지음, 박
언곤 옮김(2006), 『베네치아의 돌』, 예경.

승소는 곧 사실주의 작풍, 라파엘 전파의 시대가 저물었다는 것을 보여주는 징표였다.[24] 라파엘 전파의 몰락은 그림을 감상하는 이들만이 아니라 그림을 그린 화가조차도 그 의미를 모르는 것이 당연하다는 '현대 미술'의 문이 사실상 열린 것과 같은 시점이 된 것이다.

1878년

정신쇠약으로《포르스 클라비게라》 발행을 중단하다.

1879년

옥스퍼드대학 교수직에서 사임하다. 휘슬러와의 재판 판결에 질린 결과였으며 이후 다시는 영국 미술에서 중요한 역할을 하지 않았다.

1880년

정신이 안정이 되면서《포르스 클라비게라》를 재발행하다.
『예술 정치 경제론』의 확장판인 『영원한 기쁨(A Joy For Ever)』을 출간하다.

허버트 로즈 바라우드, 〈존 러스킨〉(1882)

1883년

재신임을 통해 옥스퍼드대학에 복귀하여 빅토리안 예

24 휘슬러-러스킨의 재판은 팀 베린저 지음(2002), pp.184~189 참조.

술 사조에 대해 강의하다.

『프라이테리타: 내 과거의 삶의 장면들과 생각들의 개요, 아마도 가치 있는 기억들(Praeterita: Outlines of Scenes and Thoughts Perhaps Worthy of Memory in My Past life)』이라는 방대한 저술을 시작하나, 정신질환으로 미완성으로 그치다.

브랜트우드 자택에서(1897)[25]

1899년

러스킨대학(Ruskin College)이 설립되다. 이 대학은 러스킨의 교육 신념을 받들어 자일스 14가에 세워졌다.

1900년

1월 20일, 코니스톤교회 묘지에 안장되다. 묘비에는 'Unto This Last(나중에 온 이 사람에게도)'라는 문구가 새겨졌다.

1903년

러스킨대학이 던스탄 로로 이전했다. 현재도 이 학교는 '배경과 상관없이 누구나 평등한 교육에 접근할 수 있고 잠재력을 전적으로 발휘할 기회가 있는 사회'를 비전으로 내세우고 있

25 John Ruskin(1903), *The Works of John Ruskin Volume XXXVIII*, 권두 삽화.

다.[26] 교육의 기회를 얻지 못한 사람들에게 재교육의 기회를
제공해 그들의 삶과 사회를 변화시킨다는 목표의 설립 취지
를 그대로 표방하고 있다.

26 www.ruskin.ac.uk/about/our-vision

존 러스킨
라파엘 전파

초판 인쇄 | 2018년 9월 17일
초판 발행 | 2018년 9월 27일

지은이 존 러스킨
옮긴이 임현승
펴낸이 최종기
펴낸곳 좁쌀한알
디자인 제이알컴
신고번호 제2015-000058호
주소 경기도 고양시 일산동구 장항로 139-19
전화 070-7794-4872
E-mail dunamu1@gmail.com

ISBN 979-11-89459-02-4 03600

이 도서의 국립중앙도서관 출판예정도서목록(CIP)은 서지정보유통지원시스템 홈페이지(http://seoji.nl.go.kr)와
국가자료공동목록시스템(http://www.nl.go.kr/kolisnet)에서 이용하실 수 있습니다.(CIP제어번호: CIP2018026397)

판매·공급 | 한스컨텐츠㈜
전화 | 031-927-9279
팩스 | 02-2179-8103